家庭美術館・美術家傳記叢書

原形・開闔 陳幸婉

江敏甄 著

國立台灣美術館 策劃
National Taiwan Museum of Fine Arts

藝術家出版社 執行

照耀歷史的美術家風采

「家庭美術館——美術家傳記叢書」於民國八十一年起陸續策劃編印出版，網羅二十世紀以來活躍於藝術界的前輩美術家，涵蓋面遍及視覺藝術諸領域，累積當代人對前輩美術家成就的認知與肯定，闡述彼等在我國美術史上承先啟後的貢獻，是重要的藝術經典，同時，更是大眾了解臺灣美術、認識臺灣美術家的捷徑，也是學子及社會人士閱讀美術家創作精華的最佳叢書。

美術家的創作結晶，對國家社會以及人生都有很重要的價值。優美的藝術作品能美化國家社會的環境，淨化人類的心靈，更是一國文化的發展指標，而出版「美術家傳記」則是厚實文化基底的重要工作，也讓中華民國美術發展的結晶，成為豐饒的文化資產。

Artistic Glory Illuminates History

In order to organize the historical archives of Taiwan art, *My Home, My Art Museum: Biographies of Taiwanese Artists*, a consecutive series that recounts the stories of various senior artists in visual arts in the 20th century, has been compiled and published since 1992. Accumulating recognition and acknowledgement for their achievement and analyzing their contributions to the development of art in our country, it is also a classical series of Taiwan art, a shortcut to understand the spirit and Taiwanese artists, and a good way for both students and non-specialists to look into the world of creative art.

Art creation has important value for the country and society from which it crystallizes, and for the individuals who create or appreciate it. More than embellishing our environment and cleansing our minds, a fine work of art serves as an index of the cultural status of a country. Substantiating the groundwork of our cultural progress, the publication of these artist biographies consolidates the fine arts development in the Republic of China, turning it into a fecund cultural heritage.

目次CONTENTS

家庭美術館・美術家傳記叢書
原形・開闊／陳幸婉

Chen Hsing-Wan

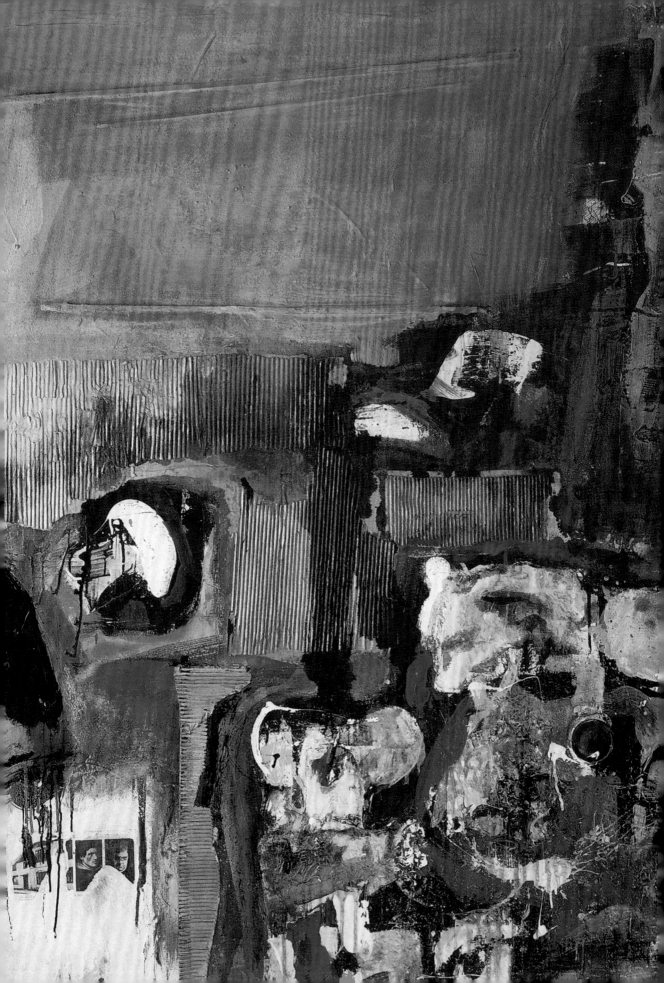

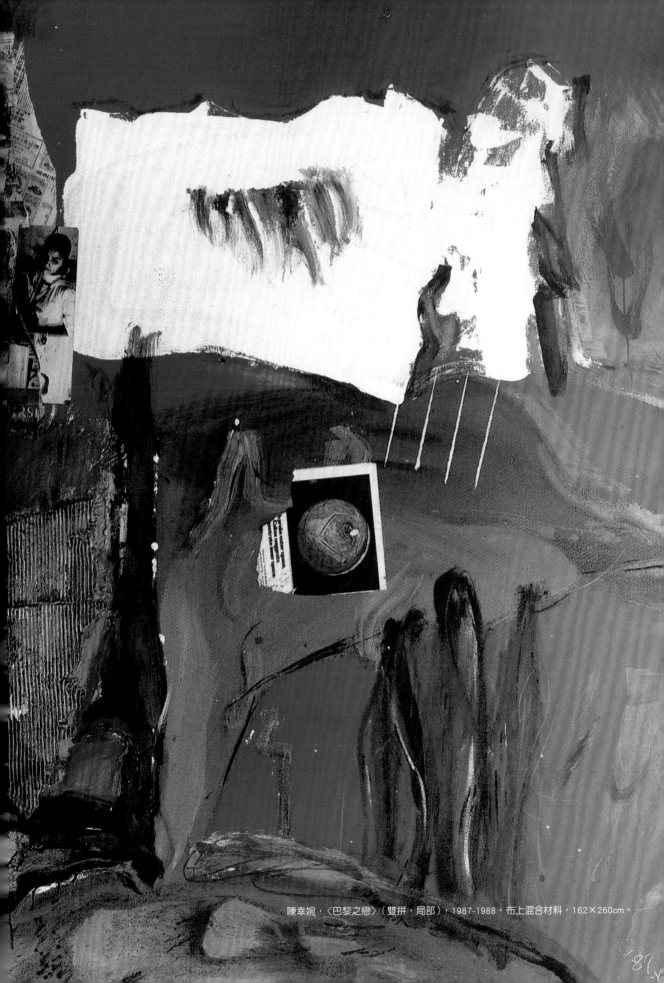

陳幸婉，〈巴黎之戀〉（雙拼，局部），1987-1988，布上混合材料，162×260cm。

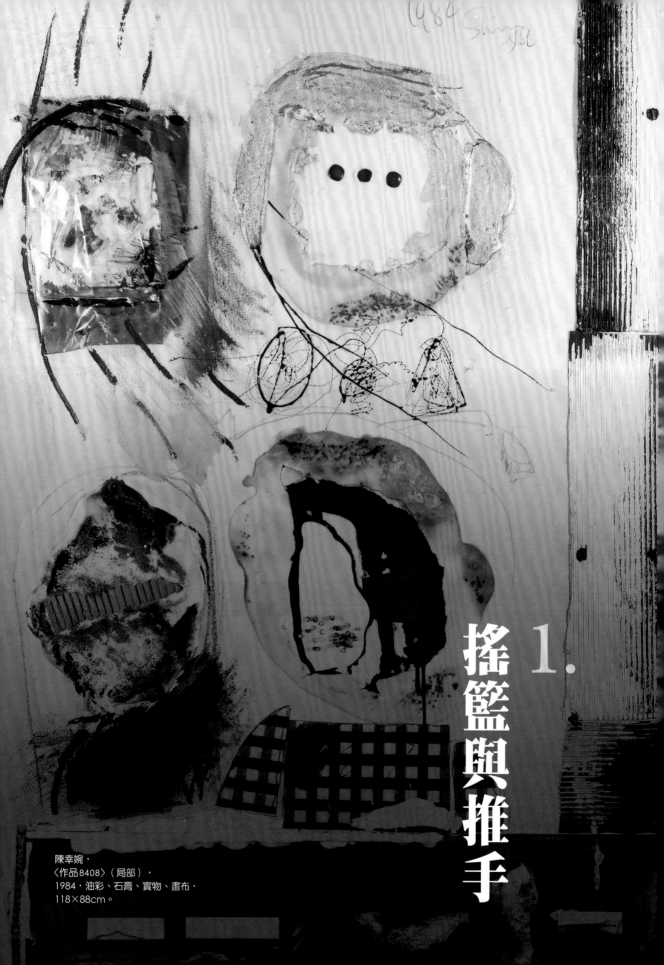

1984 Sling 786

搖籃與推手

1.

陳幸婉，
〈作品8408〉（局部），
1984，油彩、石膏、實物、畫布，
118×88cm。

藝專一年級暑假的時候，我曾在爸爸的工作室裡試做媽媽的頭像，現在回想起來有點遺憾，因為那不是自發性的，而是為了讓爸爸高興。

我在做頭像的時候，爸爸在一旁邊做他自己的塑像，每告一段落，他就會過來幫我修正，不太說什麼。

其實我就做過那麼一次，因為他是大師，那氣氛對我而言不是很自由。

<div align="right">——摘自一份訪談初稿〈陳幸婉談父親陳夏雨對她的教育和影響〉</div>

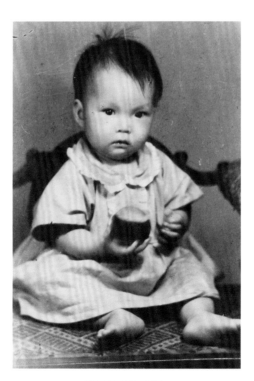

幼兒時期的陳幸婉。

相同的血脈，精神的引領

　　出生成長於戰後臺灣的陳幸婉（1951-2004），是家中第三個女兒，上有兩位姊姊，以及兩位幼年時不幸因病早逝的哥哥，其後還有一對小她七歲的雙胞胎弟妹。父親是知名雕塑家陳夏雨（1917-2000），臺中龍井人，母親施桂雲（1919-2012）則是來自彰化二林的地主家庭。

　　陳夏雨出身地方富戶，少年時代即流露出對藝術的興趣和才華，十七歲為學習雕塑遠赴日本。1938年二十二歲時以〈裸婦〉一作入選「新文展」，1941年二十五歲再獲「新文展」無鑑查出品資格，是當時臺灣留日學生中，獲此殊榮最年輕者。

　　施桂雲是家中的獨生女，有七個兄弟，自小深得父母寵愛，1937年負笈臺北就讀日本皇太后設立的愛國高等技藝女學校。1939年畢業進入當時的臺中「中央書局」擔任會計。

　　透過好友張星建（時任「中央書局」經理）的介紹促成，陳夏雨認識了施桂雲，兩人在1942年9月結為連理，婚後旋即又共赴日本，然而

陳夏雨1938年雕塑作品
〈裸婦〉。

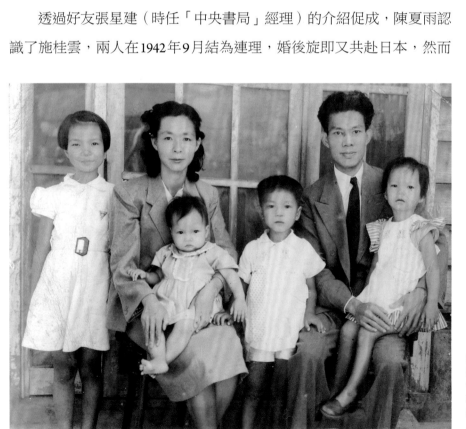

約1952年，右起：二姐幸如、父親陳夏雨、長兄伯中（因病早逝）、母親施桂雲、陳幸婉（由母親抱著）、大姊幸珠合影。

左圖：
1939年前後，陳夏雨於日本留影。

右圖：
約1942年，陳夏雨夫婦（前排二人）新婚時期的留影。

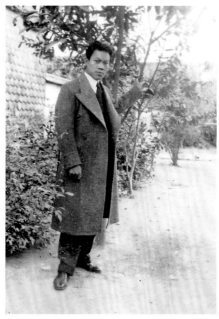

不久後受太平洋戰爭爆發波及，在日本的工作與生活陷入動盪，幾經遷移避難，終在日本戰敗隔年的1946年返回臺灣定居。

為支持夫婿陳夏雨創作，施桂雲放棄原本想往裁縫發展的志趣，全心為家庭付出，是陳夏雨藝術生命背後最重要的守護者。

陳夏雨個性內向，不善社交，受其日籍老師藤井浩祐影響，以「誠實」為做人和作藝術的最高原則，而當時藤井工作室提供的學習環境頗為自由，讓他很早就確立了以研究和探討為目標，不模仿他人風格，也不以做「像」為滿足，縱使這是迎合社會風尚與累積財富的捷徑。

回臺後，陳夏雨先是1946年11月受聘於臺中師範學校擔任教職，繼而在隔年二二八事件

年幼時期的陳幸婉（左前）與母親及姊姊們合影。

爆發不久後的6月辭去教職，1948年再辭去「省展」審查委員，從此謝絕外務，閉門埋首工作室中。偶有外界委託頭像或浮雕製作的案子，生活在簡單、拮据中度過。

陳夏雨將大半時間留給更重要的課題 —— 如何讓造形單純化，同時又能更為深刻？如何加強形體的力量？面對自然，如何解釋自然？—— 這也是留日時期深受藤井老師作品啟發的思維。如此一來，一件作品往往可以做很久，改了又改，只為了在塑造物的體、勢、神各方面，有更精微的表現。

陳夏雨對探討雕塑本質的興趣，一方面深受藤井老師的影響，另一方面也與他本身執著的個性有很大關聯，而對彼時外在環境的失望，則更將他推向內在層面的挖掘探索。與此同時，妻子施桂雲也肩負起更多現實的責任：日常家計、孩子的教育、幫忙摒除外務，以及在沒有模特兒可用時，身兼丈夫的專屬模特兒。她謹記著藤井師母在他們新婚時的告誡：「要以丈夫和家庭為重」。

成長於這樣的家庭環境，陳幸婉從小親近藝術，尤其喜愛繪畫、音樂、舞蹈。中學時期，她參加學校美術社團，經常為了要交出滿意的作品而熬夜，不斷地重作，對年少的她來説，美術無疑是自己最能得心應手而且醉心其中的一件事。

臺灣省立臺中女子中學（今臺中女中）畢業後，陳幸婉以些微分數之差，與當時的第一志願臺灣師範大學美術系擦身而過，但仍以

陳幸婉身穿臺中女中校服
（左）與大姊幸珠合影。

第一名進入國立藝術專科學校（簡稱藝專，今國立臺灣藝術大學）美術科西畫組，隱約中似乎正追隨著父親的身影，踏上藝術追求的起點。

身處不同世代，面對不同的時局，陳夏雨和陳幸婉父女，在藝術上的表現方式自然也不相同，但父親對女兒在精神上的引領則始終是一貫的，那是一種藝術家的自我要求與堅持，不受外面的肯定與否而妥協。面對嚴肅認真的藝術家父親，以及全然為所愛奉獻一生的母親，身為女兒的陳幸婉，或許也已默默決定要走一條不同的道路。

爸爸是一個很有規律的人，在我記憶中有很長的時間（我的學生時期），大約都是在十一點左右上床，上床後躺著看書，通常過不了幾分鐘便聽到「嗑」的一聲，書掉到地板上，他便熄燈睡了。

上午則在五點半左右起床，他的工作室、起居室都有好幾個時鐘……

我想爸爸對我最大的影響，應該是他專注投入、努力不懈的創作態度吧！而非技術上的傳承，實際上我們倆（的藝術）表現的方式是截然不同的。

小時候常看著父親工作，父親用石膏翻模塑像的記憶，一直存留在陳幸婉的腦海裡。她曾在受訪時表示，從小就知道父親是受人尊敬的藝術家，耳濡目染下，自己會喜歡藝術原本是很自然的事，至於沒有選擇「雕塑」，她直言可能和父親向來嚴肅的工作態度有關：「父親很有威嚴，不是那麼和藹可親，讓人有距離感……」。

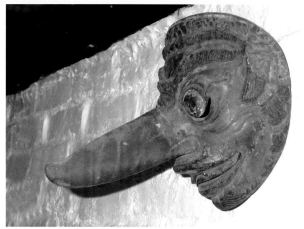

上二圖：
陳夏雨工作室牆上掛的
爪哇木雕面具。

而更早之前，父親作雕塑，孩子們在一旁畫畫、寫字、捏土的場景，在陳家是生活日常。陳幸婉提到令她印象深刻的一幕：

（爸爸）工作室牆上掛有兩件朋友送的爪哇木頭面具，這兩件民間工藝品的造形色彩特別有趣，所以他將這禮物一直留到現在。記得有一次，那時我才五歲，姊姊七歲吧，我們在家玩得很野，他把我們叫進工作室裡，吩咐我們自己準備蠟筆畫這兩件面具。我們一邊細心的描繪面具上繁複的圖形與色彩，一邊看著正在工作的他，不到天黑他是不休息的，所以我們沒畫完也不能停筆，這對幼兒來說是痛苦的，既不自由，又有壓迫感，還好這不是經常發生的事。

年少的陳幸婉與爪哇木雕面具合照。

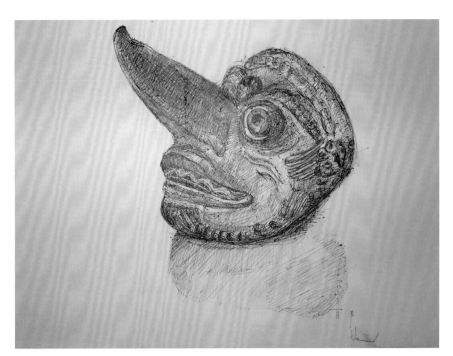

上、下圖：

1970年，陳幸婉藝專時期臉譜面具素描。

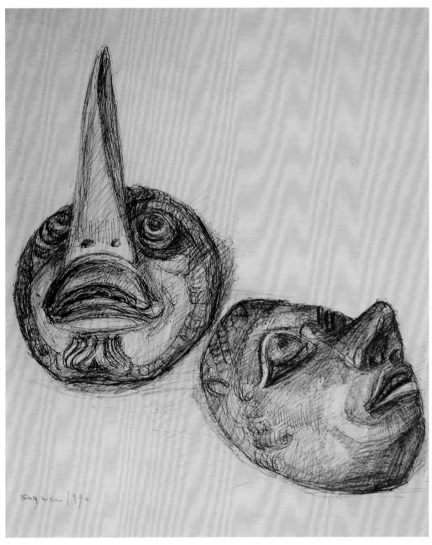

Sing Wang 1970

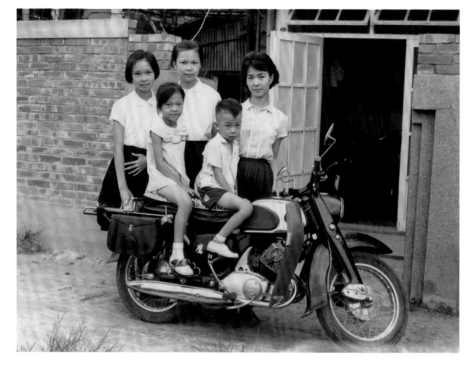

約1965年，左起：陳幸婉、陳琪珩、陳幸如、陳琪璜、陳幸珠於家門口合影。

相較之下，他對於小我七歲的雙胞胎弟妹的教育較為特別，他很鼓勵他們畫畫，那時物質也較豐富，他都是拿簽字筆讓這兩個小朋友每天畫，畫完後還給他們獎賞，小張的給一塊錢，大張的給兩塊錢。另外，他也會幫他們做鞦韆、做燈籠，燈籠裡面還裝燈泡，那時覺得爸爸好神喔！

陳夏雨大部分時間埋首在工作室裡，對子女的關愛並未短少，常有股切的叮嚀與互動。而當女兒漸漸成長，也感受到父親對藝術的觀念和學校很不一樣。他一方面關心她藝術上的啟蒙；另一方面，其實也給予女兒充分的空間去探索，無形中建立了她的自信。

他很在意我們的功課，考試過後他都會問：「幾分啊？」我答：「98分」，他會幽默地說：「你怎麼那麼客氣啊！捨不得考100分？」

我沒有被他體罰過，不過還是會怕他，因為他太認真了。

中學時期，偶爾看到我在做美術作業，他很關心，也很有意見。

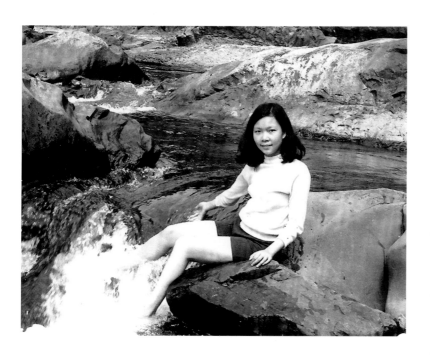

少女陳幸婉攝於紅河谷。

記得高一的時候，老師發了黃君璧的畫稿，要我們在家臨摹，爸爸看了對我說：「畫這個做什麼！」然後轉過頭走進他的工作室，拿出石濤的畫冊說：「畫這還差不多！」說完就走開。

我心想：畫這東西，怎麼行呢！老師不會讓我過關的。

我考上藝專後，他常會問我：「你最近在做些什麼？」然後建議我多做一些速寫，那時我才一年級，所以他會給我較多的建議，但後來也就讓我自由發展。

　　或許因為深知藝術之路的艱辛，陳夏雨並未鼓勵子女步上他的後塵，而陳幸婉是幾個兒女中唯一繼承衣缽者，他預知並憂心女兒日後將面臨的現實考驗。陳幸婉曾表示：

我的個性很倔，時常跟他（父親）唱反調，他本來並不贊成我唸美術系，再加上當時我所交的男朋友（也是我後來結婚的對象），也同樣從事藝術創作，這令他很頭痛。

雖然反對，但也絕不會用命令的口氣對我說：「不准這樣，或不准那樣」，他是透過媽媽婉轉地告訴我：「你爸爸是因為覺得走上藝術這條路就必須全力以赴，會很辛苦，所以他不希望你跟他一樣。而且如果你結婚的對象也是藝術家，既然你要全神貫注於創作上，萬一你的成績超越另一半時，那麼你們的婚姻一定會有問題。」

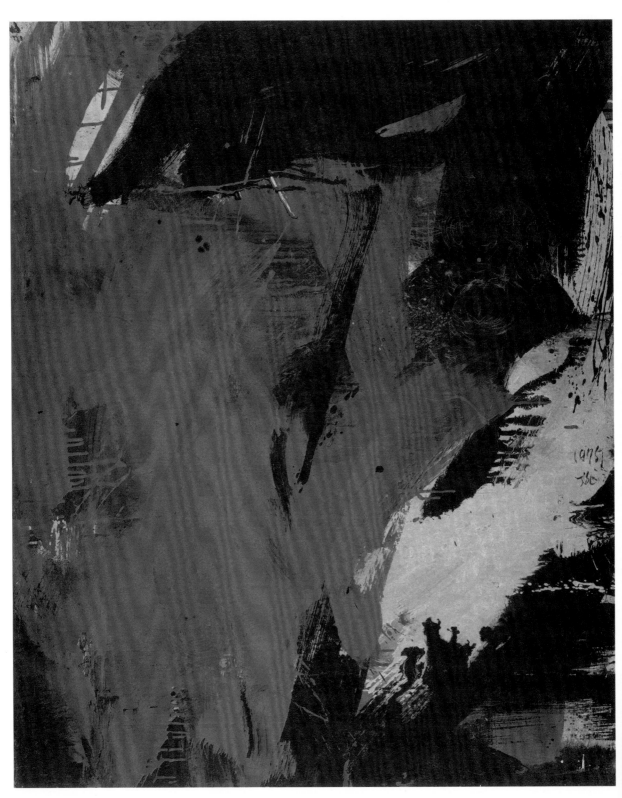

陳幸婉，〈無題〉，1975，油彩、畫布，110×90cm。

那時對父親這番話，我很不以為然，甚至還覺得那是爸爸個人的想法，而我，則有我自己的想法。現在想想，其實他說得沒錯，他的遠見與疼惜子女的心，令我為自己的無知感到很慚愧。雖然表面上，他並不贊成我走上藝術創作這條路，或許是怕我辛苦吧！其實他內心是很高興的。

畢業製作時，我所畫的人物像是經自己的創意加以變形的，而不是按李姓指導教授的寫實路線所畫，因此李教授狠狠地罵我，說他對不起我爸爸，畫的人物，乳房不像乳房，臀部不像臀部，所以那件作品就不能參加畢業展。為了能夠順利畢業，我必須在三、四天內，趕出一張100號和一張120號的油畫，這兩張畫沒有所謂亂七八糟變形，所以最後我還是畢業了。

而老師口中那張所謂亂七八糟變形的畫作，是我認真做了好幾個月才做出來的，我到現在還滿喜歡這件作品。

後來我把那件過關的畢業作照片給爸爸看，他說：「你好像心情很不好喔！因為用了很多的黑色。」對他而言，那是我很初期的作品，他也沒怎麼批評，但他知道我在學校學習得並不是很愉快，尤其是快要畢業那一階段。

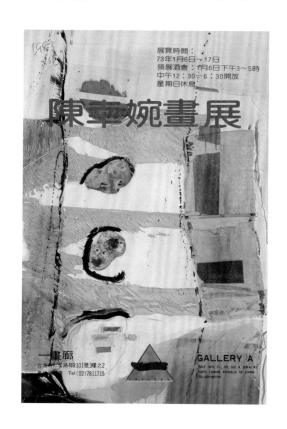

1984年，陳幸婉首次個展於臺北一畫廊展出時的廣告。圖片來源：藝術家出版社提供。

　　1984年1月，陳幸婉首次個展於臺北一畫廊，對她的報導相繼出現於報章雜誌，除了介紹她作為藝壇新秀的創作新面貌，也不可避免地提到，她是藝術家陳夏雨的女兒、畫家程延平（1951-）的妻子，而這兩種身分，前者是終生的，後者則在人生中途畫下了休止符。

　　在藝術創作的態度上，父親對陳幸婉的影響無疑也是深遠的，在〈流動的繪畫心影錄——陳幸婉和石膏畫布的遊戲〉（洪淑華，《聯合月刊》第30期，

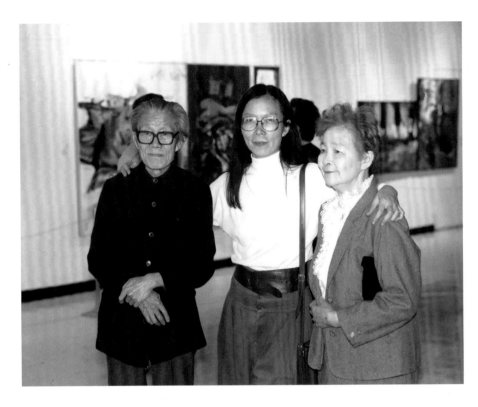

1990年，陳幸婉與父親陳夏雨、母親施桂雲於省立臺灣美術館個展時合影。

報導中，陳幸婉談到她眼中的父親和母親： (1984.1，頁117-119)

> 父親對我的影響很大。一是他淡泊名利的人生態度。第二是我們流的血液很相近；做一件事情，非做好它不可。……父親早年留日學雕塑，也知道繼續在日本發展，那兒的藝術環境和前途，都好得很多；回臺灣，是為了奉養祖父母。……小時候，我們的家境很苦，父親並不是不顧家計，而是他不輕易把作品讓人，家裡的收入不固定，生活上的事情都是母親在張羅；初中以後，父親和外界的活動完全隔離了。我現在自己參與了藝術圈，才體會到他當時的心情。……以往賣作品，有一件沒一件地賣，像教堂要的塑像，他是半買半送，有時，你真心地喜歡，送你都可以；但一有限制，不管再多的錢，他都不答應。……父親拒絕很多的機會。十多年前，有位名將過世，他家人出價二百萬，請父親在一個限期內交出塑像，他沒有做。而母親，也絕對尊重父親的意思；我自己結了婚，才體會到母親之於父親，並不是出於瞭解，

而是崇拜父親對藝術的執著與成就。

　　陳幸婉的藝術啟蒙與人格養成奠基於家庭，也始終與父母親有著緊密的情感連結。在她的心目中，父親陳夏雨是一種高貴的人格典範，一輩子執著於追求純粹的藝術性和精神性，不為名利所動；母親則是對家庭全然付出，默默守護，是出於母性本質的孕育包容，更是一種溫柔堅定的處世智慧。

　　不只是與藝術家父親唱不同調的女兒，在陳幸婉身上，更可看到父親和母親兩種性格特質的揉合，與她作品中所呈現的，強烈而深刻的內在生命情感，形成了一種互為表裡的對照。她的創作之路是在父親的精神引領與母親的守護下展開的，為此，陳幸婉總是在畫冊開頭的扉頁，題獻給偉大的雙親。

下二圖：
陳幸婉藝專時期素描母親身影。

從同學到戀人、從家人變朋友

外人很難窺知幸婉作畫時的強悍態度，我聽到絕大多數的朋友都
誇稱她溫柔敦厚、樂與人為善，事實上，幸婉關起門來作畫時是
六親不認的，她這樣執著的態度與她作品呈現出雄強厚重又細緻
深刻的精準度是非常有關的。此性格來自二處，一是她父親的典
範，一是現代主義的精神。

<p style="text-align:right">（摘自程延平〈象王行處落花紅〉，2005）</p>

　　藝專三年，陳幸婉並未如魚得水，反而有些壓抑。原因是當時學院
的觀念和風氣頗為保守而單一，西畫組以寫實畫風為導向，根據程延平
在文章中的憶述，學生在校時並不允許畫抽象畫，校長甚至在朝會上公
開宣布紅色、黑色、黃色也不能使用。

　　受彼時歐美現代主義、前衛思潮影響，講究精神性與自由表達的抽
象畫，儼然成為一種「進步」化身，初識「抽象表現主義」風格，帶給
陳幸婉前所未有的觸動，在學校時自行摸索，自藝專畢業後就朝此方向
一路走去。

1970年，陳幸婉藝專時期戶
外寫生素描。

上圖：1970年，陳幸婉藝專時期的人物素描。
下圖：1970年，陳幸婉藝專時期戶外寫生素描。

當時帕洛克（Jackson Pollock, 1912-1956）、克萊因（Franz Kline, 1910-1962）、瓊斯（Jasper Johns, 1930- ）、勞生柏（Robert Rauchenberg, 1925-2008）等藝術家的作品，透過《今日世界》雜誌畫刊映入眼簾，大大振奮著年輕的陳幸婉，令她印象深刻。

初上藝專，陳幸婉認識了同班國畫組同學程延平，也是她一生藝術與情感交融的道路上，一個重要的轉折點。程延平活躍叛逆、遊走體制內外，自成一格，而陳幸婉安靜認真，性格內斂卻也極具爆發力，因同為臺中北上唸書

上圖：陳幸婉，〈8229〉，1982，複合媒材，91.8×117.8cm。
下圖：勞生柏，〈和尚〉，1955，複合媒材，35.5×30.5cm。

24

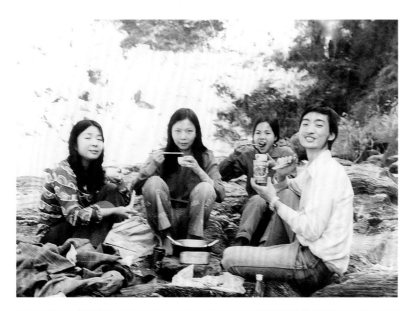

之故，多了互動交流的時刻，加上同樣有著對藝術滿腔的熱情和理想，兩人自然擦出愛情的火花。讀書、聽音樂、看展覽、高談闊論、爬山郊遊……，是他們一起度過的青春歲月。

藝專第一學年結束，遠方的戰火方酣，反戰風潮席捲世界，存在主義、嬉皮風、搖滾樂鵲起……，外面的世界愈熱鬧，學校的古板守舊就愈令青年苦悶難耐，程延平毅然決定休學，轉而積極於自我學習和探索外面的世界，他和陳幸婉於此時認識了剛從美國回臺灣展覽的莊喆（1934-），又因莊喆介紹而認識了陳庭

詩（1916-2002）。莊喆、陳庭詩皆為「五月畫會」成員，兩人的創作追求東方精神意境的旨趣，是學生時期的他們經常討論請益的前輩，彼此間始終維繫著書信往返與亦師亦友的關係。

休學期間的程延平，除了向外探索，也積極求見「隱居」彰化的「現代繪畫精神導師」李仲生（1912-1984）。開始了每週往返臺中、彰化的體制外學習。而陳幸婉也在十年之後拜入李仲生門下，創作之路有了大幅的開展。

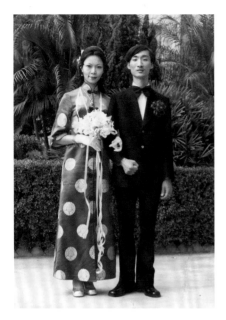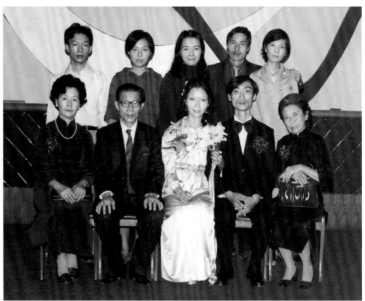

　　1976年陳幸婉與程延平結婚，定居清水，並轉至臺中縣立梧棲國民中學任教。工作與婚姻家庭所帶來的繁忙與疲累，反而讓陳幸婉想創作的心越來越強，卻也一直難以得到紓解。當她決心辭去教職，專心投入創作，或許已對父親先前的憂慮有所體會！

　　陳幸婉所面對的挑戰，除了自身的創作瓶頸，也包含女性藝術家最常遭遇的兩難——兼顧工作與家庭之餘，幾乎已無暇分神創作。這對有著豐富情思與強烈創作意念的她而言，無疑是一種壓抑，在〈流動的繪畫心影錄——陳幸婉和石膏畫布的遊戲〉（1984）一文對她的引述中，隱約透露了陳幸婉當時的心境：「我一直處在一種矛盾之中，除了創作，我的心境一直是不自由的。……而脫離了感情的束縛，心境獲得完全的解放時，是否創作便會缺少了一份基本的動力和能源？……把生命曝曬於畫布上，狂舞，舞出生命的真實，舞出的歡笑與淚，不也是另一種寄託嗎？」

　　創作vs.情感、自由vs.束縛，從來就是難解的課題，在往後的道路上，兩人的關係歷經了分居、離婚的起伏，程延平在陳幸婉的藝術道路上，既參與又旁觀，或許也發揮著某種「推波助瀾」的作用。而從

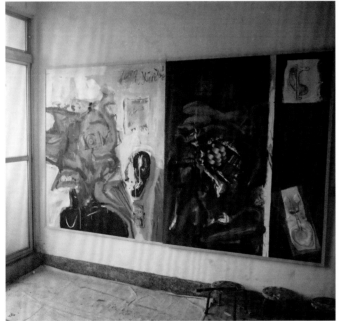

早期陳幸婉的畫冊所收錄的評論文章中，可見程對陳的創作歷程和風格演變，有許多切中要點的掌握。也因同為藝術家、親密愛人，程延平總是一語道出關鍵：「幸婉的創作完全是來自她生命內裡的情感。」

當陳幸婉過世後，2005年程延平在一篇題為〈象王行處落花紅〉的紀念長文裡，娓娓道出他所認識的陳幸婉，包括各個階段的不同面向，從年輕、中年，到離世前：「我跟她是同學、是愛人、是夫妻，後來離婚，成為好友。由始到終的親近與疏離，交纏在成長和創作中……」。

這段曲折的過程從1976年結婚，1987年呈半分居狀態，直到1996年正式結束婚姻關係。

歷經起伏，復歸平淡，回到朋友關係，程延平說，陳夏雨先生去世後，陳幸婉為照顧年邁的母親，每三個月在巴黎和臺中之間往返，每次回臺灣總會抽空到他在山上的幽靜住處小住，休息、品茶，翻看他所收藏的古物、碑帖，或聽音樂，或討論藝術的發展，彷彿回到三十年前在藝專的日子。

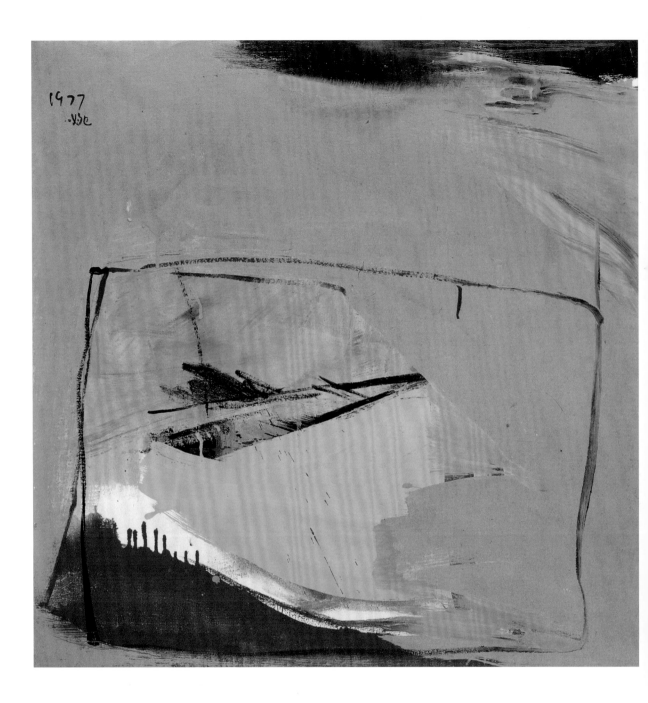

除了情感的交會，程延平與陳幸婉在1970-1981年間先後成為李仲生門下學生，受其啟發而在教育與創作上各有開展。他們曾一起嚮往自由開闊的創作國度，共歷了從學院岔出的各自的藝術路徑，也在人生的旅途中相逢又分道揚鑣。

從年輕時對愛的單純期待，到經歷風暴，再到逐漸平靜澄明，這段

陳幸婉，〈7704〉，
1977，油彩、畫布，
83×83cm。

28

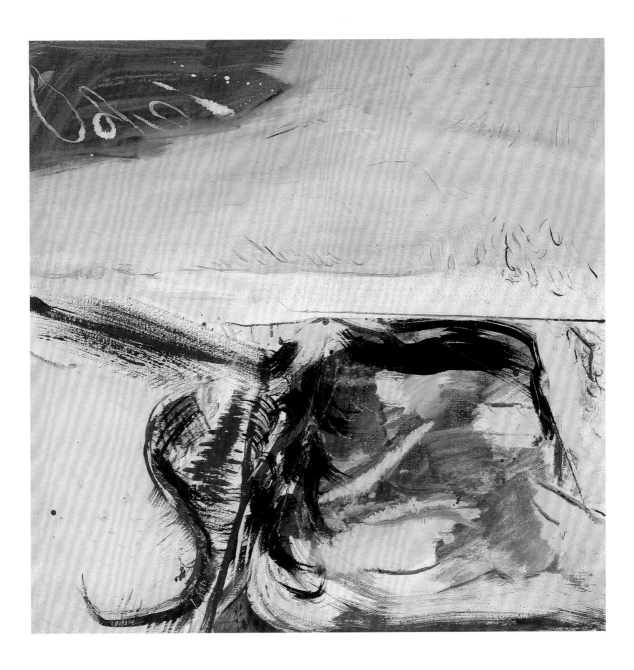

陳幸婉，〈8010〉，
1980，油彩、木板，
83×83cm，
高雄市立美術館典藏。

十年有餘的婚姻經歷，彷彿也使陳幸婉更加堅定回歸自己的藝術追求。
1985-1986年的歐遊，實質上或可視為她「走出婚姻」的前奏，強烈的求
知慾與藝術企圖心，使陳幸婉無懼於眼前的未知，也勇於將觸角探向外
面的世界，這樣的心志和舉動，或許也挑戰了傳統婚姻觀念中的女性角
色位置，而隨著她的足跡行旅延伸至海外，創作與情感交融的篇章仍有
後續。

陳幸婉，〈8112〉，1981，油彩、畫布，125×80cm。

辭去教職、投入創作、師從李仲生

我開始從事創作（1973年）

便直接進入抽象藝術的領域

幾乎毫不猶疑地

自己就認定非這樣畫不可

覺得海闊天空、自由自在

（摘自陳幸婉，陳幸婉札記，年代未詳）

李仲生並不成全他的學生，

不過指出來學者如何去尋找自己罷了。

（摘自莊喆〈臺灣現代畫的第四波——看陳幸婉的畫〉，1989）

「夏畫會」成員陳幸婉（左1）與黃潤色（左2）、李仲生（左3）、程延平（左4）合影。圖片來源：藝術家出版社提供。

1972年，藝專畢業後，陳幸婉投入教書工作，最初在三芝國中執教，閒暇即在臺北大量吸收新知。1973年回到臺中，轉任教於臺中市西苑國中，租屋過獨立的生活，和朋友組織「夏畫會」，參加兩屆聯展。她回憶說：「我買了許多油漆，堆滿房間。一下課後便把自己關在房裡畫抽象畫，用最大號的刷子，刷出紅、黑、黃、綠的大幅作品，弄得滿屋子都是油漆味……整天說不上一句話，完全投入發洩的快樂上。這是我有生以來最痛快的兩年。」雖然工作、家庭生活壓縮了她的創作時間，卻也更加驅動著她的藝術靈魂，原本以「抽象表現」為主的創作方式，已漸漸不能滿足自己，陳幸婉意識到，是「內容」的問題，因為生命不斷往前走，創作也必須不斷往更深的內在推敲探求。而為了全心投入創作，她在1979年辭去國中教職，改以教兒童畫為生，換取更多自主時間。另一方面，她投入李仲生門下，期冀在創作上有所突破。

陳幸婉辭去國中教職後,改以教兒童美術為生。圖為陳幸婉(後排右3)於清水天主堂與兒童美術班師生合影。

在1984年的〈流動的繪畫心影錄──陳幸婉和石膏畫布的遊戲〉一文中,有關於這段學習的側記:

後來,她知道李仲生主張:「現代繪畫要有思想和技術的基礎性」,於是,想去找李仲生多談談,也許會有一些啟發。

她說:「李老師並不隨便收學生,但我極想去試試;從清水到彰化,在車站前的『三葉莊』問到李老師的住所。他看了我的畫說,他能教導陳夏雨的女兒,覺得很光榮。還說:不管妳以前有多少,在我這『現代藝術研究所』上課,一切重新再開始,這樣更能開拓妳心靈的領域。」

在這之前,藝術界中只有蕭勤看過她的原作。蕭勤告訴她說:「妳有豐富的感覺,就憑感覺去畫,也沒有什麼不可以的;在創作上,妳有寬厚的潛力。」這些話給了她很大的鼓勵。

李仲生一開始要她從黑白畫著手。在李畫室半年、一年有限的時間內,她探索自我的心路;只作現代畫的單色素描,漫無目標地做「紙上遊戲」,從其中,慢慢地產生以往不自覺,但更為真實的東西。

李仲生強調:「素描不算創作,只是摹寫的過程。從素描中,去誘

導妳傾向那一方面，而不急於設定形式，或建立風格。」這對她的影響很大。

每次上課，她都去掉裝飾性，掌握住真實；從隨意的素描中，有意識或無意識地透露出個人的性向，李仲生就看她的發展，誘導她的畫路。

她說，她原本是很情感化的人，李仲生更強化她這方面的特質，鼓勵她更任性、更訴諸直覺地來表達自己。

李仲生向來鼓勵學生挖掘自我：「不急於找尋形式，內心的探索愈深，才能走得愈深入。」這些意見，無疑鼓勵陳幸婉更明確地朝著向內探求的道路走去。

就在李仲生「現代繪畫」觀念的啟發下，陳幸婉放棄了抽象表現的形式手法，轉以大量「現代素描」，進行潛意識和內心情感的挖掘探索，也為下一階段極富實驗色彩的複合媒材創作，做了充足準備。

1981至1984年間，陳幸婉的畫風有了明顯轉變。她試圖營造更豐富的畫面空間，於是開始使用現成物，也嘗試拼貼、集合的方式，將流動

關鍵詞 ▍ **拼貼**（collage）

作為一種對傳統繪畫二度空間的破壞或干擾，達達主義、超現實主義和普普藝術都常使用「拼貼」的手法來達到上述目的。各種現成物件都可能運用在拼貼裡，最常見的是印刷品，如報紙、雜誌、布料等。陳幸婉在1980至1990年代的作品中，偶爾會在畫面中出現局部的拼貼，除了增加層次感，也藉印刷品中既有的圖像、符號或文字，引發疏離感或隱喻的聯想。

而在1992-1994年的作品中，她大量運用軟質布料做拼貼，以布料本身的顏色和印花取代畫筆，運用撕、貼、縫的手法，構成無框架的不規則形狀，呈現條紋與幾何元素的對話與碰撞，頗有視覺音樂的趣味。

陳幸婉，〈8206〉，1982，複合媒材，83×83cm。

陳幸婉，〈8316〉，1983，布上混合材料、石膏，149.5×106.6cm。

陳幸婉，〈83-12〉，
1983，複合媒材，
60×87.8cm。

的石膏、木條、印刷品、布料、線材等，與油彩筆觸並置安排在畫布上，材質之間或者產生對話連結，或者彼此對抗衝突，整體畫面呈現一種隨機而富生命力的肌理構造，瀟灑與細膩兼而有之。而色彩則多了繽紛瑰麗的粉色系，似也反映著她當時的心情與狀態。如〈作品8220〉（P.36下圖）、〈作品8308〉（P.37）、〈作品8411〉（P.46-47跨頁圖）。此時期的作品，石

關鍵詞 ▌肌理（texture）

肌理是陳幸婉作品中重要而鮮明的特色，從早期平面繪畫大筆觸所營造的動態感，到中期以石膏入畫製造流動、隨機的豐富表情，乃至後來用布料、舊衣物浸泡顏料、樹脂，使其硬化定形，產生富有生命感與強烈張力的皺褶肌理。

旅行埃及時，陳幸婉發現未精製過的動物粗皮，其自然外形、質感、色彩，以及整體之美，帶給她許多感動，並視之為靈感之源，因此她在作品中盡可能保留材質的原始肌理而不加以改造。如〈大地之歌 NO.1〉（P.117下圖）及〈大地之歌 No.2〉（P.118上圖），皆以二塊大牛皮組合，她說：「我以牛皮做為作品的根源（底）由此生長蘊育出它所需的『質素』（即我用衣服或布做的立體材料）就如同大地滋生萬物，所以這類作品，我以『大地之歌』來命名，它不但歌頌生之喜悅，也默禱死之哀思。」

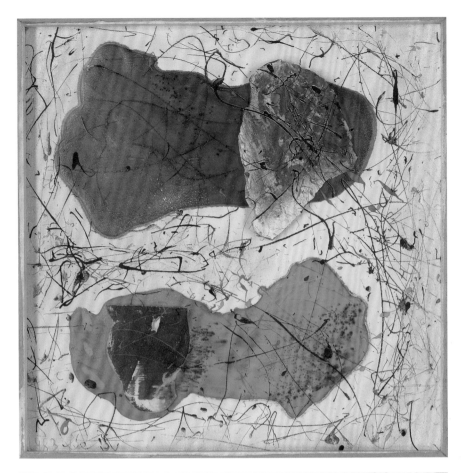

陳幸婉，〈8318〉，
1983，布上壓克力、石膏，
45×45cm。

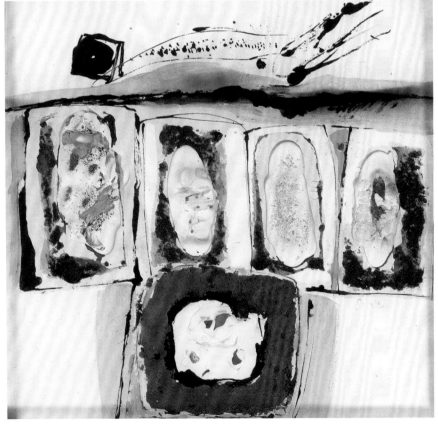

陳幸婉，〈作品8220〉，
1982，石膏、壓克力、畫布，
83.2×83.2cm，
臺北市立美術館典藏。

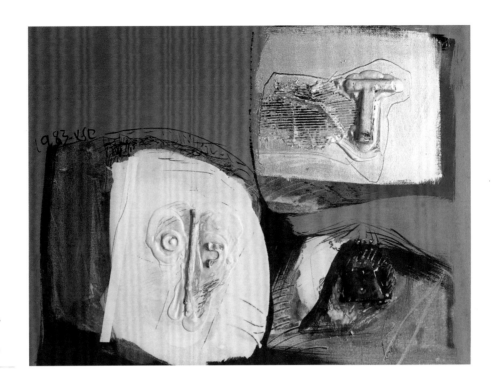

陳幸婉，〈作品8308〉，
1983，布上混合材料、
石膏，87.8×117.7cm。

膏的運用是一大特色，也呼應著兒時的記憶召喚，她解釋：

> 小時候常看父親工作，他用石膏塑像翻模的記憶一直留在腦海裡，
> 所以當我不滿足於只是在平面上做顏料的塗塗抹抹時，就想到嘗試
> 將這種媒材放進畫布裡。石膏看似僵固無機，但其實它是會變化
> 的，和生命一樣有消長代謝，在調理攪拌的過程裡，你完全無法預
> 期它在那一刻的狀態會如何！
>
> 而在使用石膏之前，我就曾經在顏料和顏料的堆疊之間使用「刮去
> 法」，試圖製造一些形象和層次，讓畫面的肌理更豐富，產生厚實
> 的質感。後來覺得光用石膏太單調，所以就添加使用既成物：木
> 材、網子、瓦片……，都是我畫室中隨手可得的東西，與石膏連結
> 在畫布上，畫面顯現了更協調的感覺。
>
> 當然這都具有滿強烈的實驗性意味，不可預料。但相對地即是可能
> 性增多了，這不是從別人那裡學來的經驗，而取決於自己的摸索和
> 材料的帶領與指引，在彷彿遊戲一般的不斷嘗試中累積經驗，當技
> 巧部分的掌握日趨熟練時，就不再是由「偶然性」來決定畫面，
> 更多的是內心主觀意識的創造。（摘自趙慶華，〈在生命的階梯上，烙印創作軌
> 跡——陳幸婉的藝術生涯〉，《New Idea Monthly》，2000）

「石膏，可能產生各種變化，我在操作時，它已經不只是材料了；這媒介已經碰觸到我內心的感覺，甚至反映了我自己的美學觀。」在材質的實驗與遊戲中，陳幸婉也越發能體會「透過那種材質，觸動到心靈深處的某一部分。」如此發自內心與材質互動，材質已不再只是材質，而是能充分反映內在感知的媒介，這是陳幸婉使用媒材的特色，也是日後形成作品獨特美學風格的根源。

1984年，是哀傷也是豐收的一年，李仲生辭世，而陳幸婉首次個展在臺北一畫廊舉辦，接著連續獲得了國內幾項重要獎項的肯定，創作之路大受鼓舞。陳幸婉多年後受訪時曾談到：「我受教於李老師門下時，剛好是我決心放棄教職，全心投入藝術的關鍵期，李老師的脫俗及與世無爭的人格修養，加上他對現代及當代藝術的高度認知，當時給了我極大的肯定。」李仲生對她的影響，除了在藝術觀念上，也在無求自得的創作態度上。

關於李仲生的教學法，一般最常提及「自動性技法」、「半自動性技法」或所謂的「黑白畫」、「亂畫」、「塗鴉」等，無論名稱為何，其實並未真正涉及李氏所著意的「現代素描」之內涵。

有別於傳統素描著重對物體描摹和客觀寫實精神，李仲生要求學生先從既有的訓練和慣性之中解脫出來，改以不用意念控制的單色塗繪，素樸而直接地進行內向式的挖掘探索，透過大量不間斷的練習，讓個人獨特的繪畫語言自然浮現。

而他的「現代繪畫」觀念，主要揉和了超現實主義、佛洛依德（Sigmund Freud, 1856-1939）的潛意識說，以及20世紀前衛藝術主流中的抽象繪畫等內涵。他認為現代繪畫的要角在其語言，繪畫語言即視覺語言，是國際共通的，不一定要有說明性，也不一定要有條理地敘述，毋寧更傾向於暗示和象徵地呈現「一個肉眼所見的心象世界」。

李仲生自承他的藝術立場是反學院主義的，教學作風自然也獨樹一幟。他強調藝術的思想內涵，也極端注重個人的獨一無二，盡可能

右頁上圖：
1984年，陳幸婉（左）與程延平至李仲生墓地致敬。

右頁下圖：
李仲生，〈NO.045〉，
1972，壓克力、油彩、畫布，
90×66cm，
臺北市立美術館典藏。

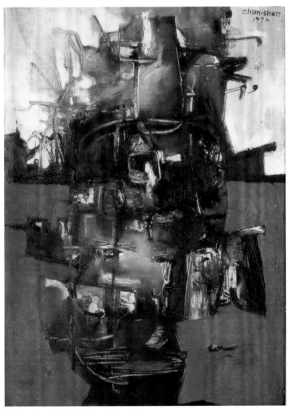

不影響學生，也不讓學生之間互相影響。程延平回憶大一休學那年，一心只想拜入李仲生門下，未曾預料這位「精神導師」帶來的啟發既深且遠，餘波盪漾。藉著程延平的敘述，或能一窺堂奧：

> 往後一年我回臺中家中，每週往返彰化受教於李老師，幸婉仍留在臺北繼續她的學業，我們書信往返談的都只是生活近況，而從不及於個人的創造活動。往後三十年，我們也從未對對方的作品進行過討論，頂多是這張不錯、這張比較弱，很周邊訊息的表達罷了。

> 我想主要是李氏的教學法十分獨特，他不斷讓你感覺到藝術創作是非常個人內在私密經驗的挖掘，對的，就是寫日記，邊挖邊寫，永無止境，日記是非公開的，是個人語言的，所以當時李仲生先生是否有創作？畫什麼樣子？我們是不知道的，而他的門生之間也都各走各的路，並不形成一種畫派。

> ……

> 我清楚記得三十五年前，我第一次拜見到李老師，懇求他收我為弟子，大約蘑菇了半天光景，他最後一句話問我是否能每天除了吃飯、睡覺以外都在創作，我當然立即點頭如搗蒜，心中也想這就是現代畫家的基本精神吧！然後仲生老師堅定的說，以後就每星期帶一百張現

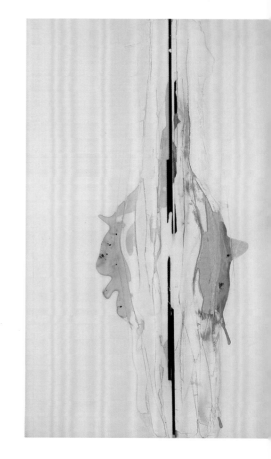

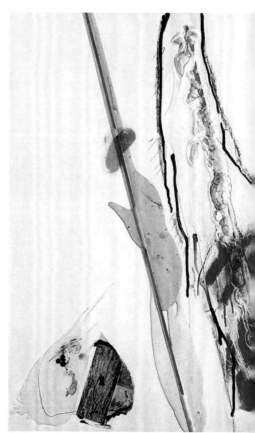

跨頁上圖：
陳幸婉，〈8419〉，1984，
複合媒材，118×88cm×3。

跨頁下圖：
陳幸婉，〈抽象〉（三連作），
1984，複合媒材，尺寸未詳。

代素描來見我。我問他怎樣是「現代素描」？他竟然說隨便畫。

一年後，我手癢難耐，心虛地問他何時可以試畫油畫，仲生先生篤定地說，急什麼，素描畫個十年再說，當時真是嚇得我一身冷汗，後來老師過世，整理他的住所，才發現仲生先生自己就是這樣的終生奉行者，實在驚人！幸婉也是忠實的奉行者。

（摘自程延平〈象王行處落花紅〉，《象王行處落花紅──陳幸婉紀念集》，2005）

而在往後的創作生涯裡，不論作品的形式、材質如何演變轉換，陳幸婉始終維持著這個「黑白畫」的習慣，筆記本、便條紙、各種帳單背面……，經常蟄伏著她不經意的線塗，彷彿一群等待蛻變為作品的潛意識浮出水面。

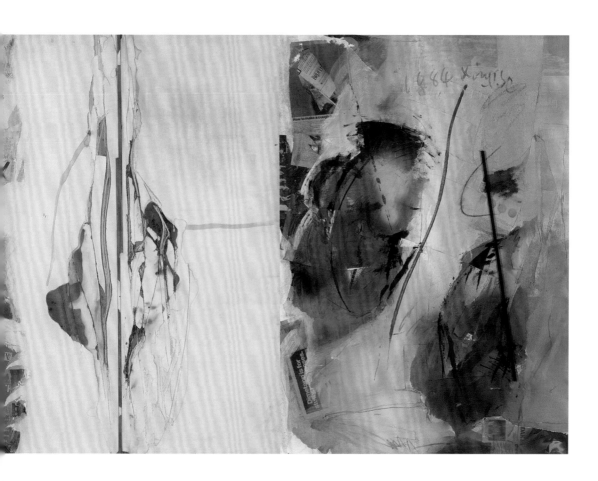

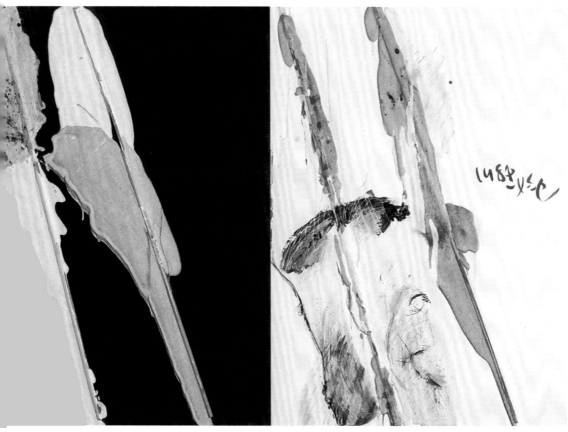

【 陳幸婉的「現代素描」 】

陳幸婉的——「黑白畫」線塗，也是她師從李仲生之後所作的大量「現代素描」。

98.火炮

'94. 12. 4.

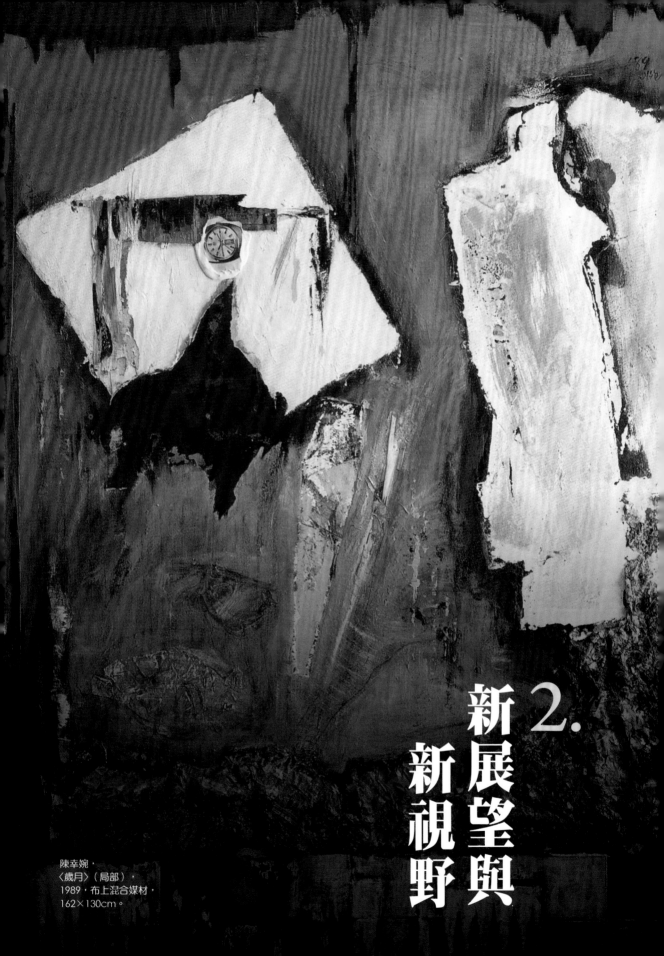

新展望與
新視野

2.

陳幸婉‧
〈歲月〉（局部），
1989，布上混合媒材，
162×130cm。

我去法國最大的收穫是，我認識了什麼是「真實」，「穿透事物外表，直達核心的喜悅」，是我多年來苦苦追尋的。

這一階段的作品，我是環繞著「愛」、「生命」、「死亡」此一大主題而作，試圖探索永恆性的「本質之美」。

<div align="right">

──陳幸婉工作感言，大約寫於 1987 年

</div>

1986年，陳幸婉攝於法國巴黎蒙梭公園（Parc Monceau）。

歐遊，帶著一雙會看的眼睛

1984年，陳幸婉三十四歲，〈作品8411〉獲得臺北市立美術館主辦的「1984中華民國現代繪畫新展望」展競賽獎，在這一年的12月又獲得臺北市立美術館舉行的「當代抽象繪畫展」第三獎。〈作品8411〉是一件巨幅的三聯作，採用木條、壓克力顏料、紙、石膏等材料混合構成，屬於非形象複合媒材繪畫，也是她最早嘗試將拼貼手法加入畫面的作品，石膏在畫布上從液態漸漸變成固態，其間加上色粉並予以擾動，使其在與木條的互動中，展現各種肌理變化，間以充滿動勢與抒情詩意的書寫線條。整件作品展現她消化材料的高度

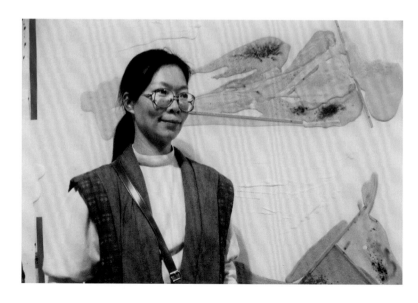

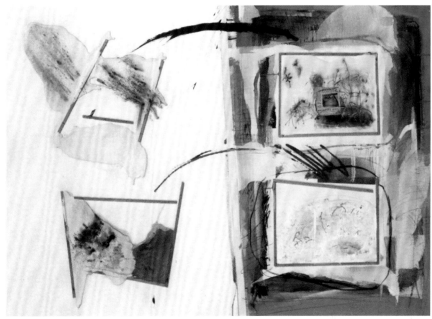

能力，不同的材質在她的駕馭下產生對話，知性與感性相映成趣。

　　這來自外界的連番肯定，是她專心投入創作初期的回報，鼓舞她繼續朝專業藝術家之路邁進，也更加深出國開拓眼界的決心。

　　早前她曾問過李仲生老師：「究竟是不是越早出去越好？」

　　李仲生回以肯定，但也不忘提醒：「出去時最好是帶著『一雙會看的眼睛。』」

關鍵詞 ■ 「1984中華民國現代繪畫新展望」展

「1984 中華民國現代繪畫新展望」展，是臺北市立美術館在 1983 年開館第二年，為提倡現代藝術，著手辦理的展覽。該展舉辦之宗旨在為國內現代藝術釐出一清楚面貌與軌跡。展覽分競賽與邀請兩部分，參展年齡限制在四十五歲以下，強調「新展望」一辭所具向前延伸意涵。1984 年舉行的首屆競賽得獎者為陳幸婉、莊普。陳幸婉得獎作為〈作品 8411〉。

首屆展覽由臺北市立美術館邀請國內學者專家評審，第 2 屆邀請國外評審，包括德國亞士林根市立美術館館長亞歷山大·托內、日本原美術館副館長金澤毅，與國內專家共同參與評審。這項展覽從 1984 年起每兩年舉辦一次，第 2 屆以平面繪畫為主，1988 年起不限媒材。1992 年此項展覽調整方向並更名為「臺北現代美術雙年展」。（編按）

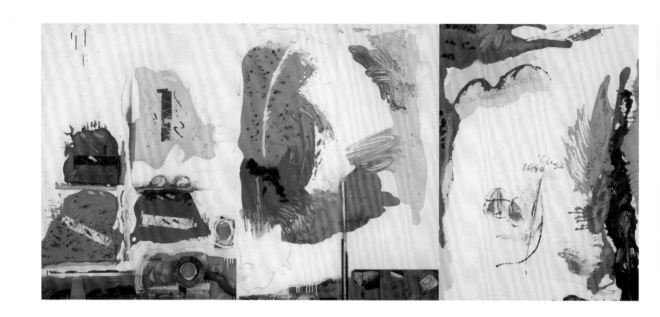

1985年1月她飛抵法國巴黎，根據程延平的文字描述：「1985至1986年間她沒有作品，因為旅居巴黎的閣樓極小，僅容一床、一桌。……」、「住在巴黎市蒙梭公園旁的小閣樓上兩年，世界美術史上的各樣作品淹沒了她……」可以想見那是充實又儉省的旅外時光。

而吸引陳幸婉目光的，不止是當代藝術，她說：

> 1985年第一次出國，在法國待了將近兩年，除了學語言，每天固定的功課就是去一間美術館或博物館，看電影也包含其中，有時甚至可以從中午十二點看到晚上十二點……。不但看當代藝術，也看了不少中古世紀或古代的東西，像羅浮宮裡的古埃及文物就很吸引我。
>
> 當時在臺灣僅能看到某些作品的印刷版本，雖然也覺得好，但是看不出好在哪裡，面對原件則是非常新鮮的經驗。雖然

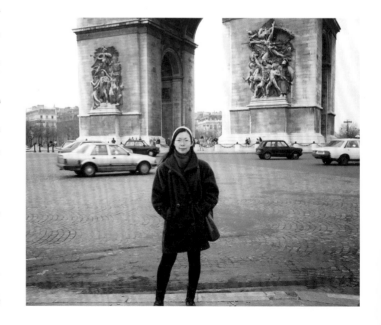

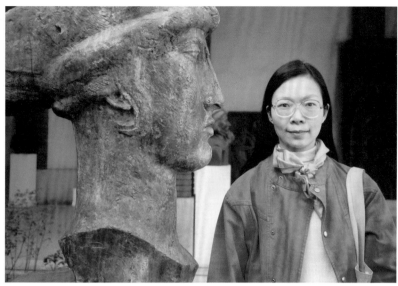

左圖：
陳幸婉拍攝的法國雕塑家布爾代勒的作品。

右圖：
1986年，陳幸婉攝於法國雕塑家布爾代勒（Antoine Bourdelle, 1861-1929）雕塑作品前。

我不畫具象作品，不過好的東西，無論形式為何，我想都是好的，例如莫內的畫，這是所有人都需要的滋養……。近距離地看，彷彿可以聞到百年前油畫顏料的香味，好像在跟作者對話一樣。

到很多地方旅行時，最感動我的，常是那些文明的遺跡、廢墟般的城池，透過實地觀看，美術史活起來了，喚醒了內心對古老事物的喜好，也影響回國以後的創作。（摘自趙慶華，〈在生命的階梯上，烙印創作軌跡──陳幸婉的藝術生涯〉，《New Idea Monthly》，2000）

此外，從陳幸婉多年好友李秦元〈回憶中的永恆〉（2005）一文，也可以側面窺得，陳幸婉初到巴黎時的苦樂參半，以及好友相聚同遊的快意：

我們首次在巴黎相聚，有黃步青、李錦繡、張敏嫣、劉燕燕、程延平，那簡直是人間天堂，我們整天坐地鐵、跑美術館、看電影、逛書店、上公園、散步、買菜、做法國大餐、喝酒、聊天、討論藝術，巴黎美得不得了，藝術讓人眼花撩亂，友情讓人沉醉，這是我們在一起歡樂的夏日巴黎。

而後是妳一人瑟縮在頂樓一角，孤獨又窮困，度過寒冷冬天的巴黎，

尋尋覓覓於現代藝術的殿堂，吸收養分、建立自我，踏上漫長又辛苦的旅程。不論人生的困頓，還是藝術上的艱辛，妳都甘之如飴，始終執著於追求生命中唯一的真諦——藝術，終生無怨無悔。

不論人生之途或藝術之路，都保持一貫的真誠和勇敢，如妳所說的，「不重複自己，不模仿他人，找尋那最真的和最簡的一切」，妳做到了、找到了、也得到了，過程雖苦，找到時的狂喜，是無法比擬的。

時值三十四歲的陳幸婉，心裡早有定見，抓緊了時間，把「看」當成了首要功課，美術館、博物館、電影院、歷史遺跡，以及自然風光，無不是學習的場域，一股求知的狂熱，驅使她勤奮又自律地勇往直前，而這近兩年的大量吸收與文化刺激下的思考，也成為影響她日後創作思維與風格演變的關鍵。

1986年，陳幸婉攝於西班牙格拉納達（Granada）赫內拉利費宮內。

發現真實之旅

總結1985至1986這兩年的歐遊，可以說是陳幸婉的一趟「發現真實之旅」，其中包含「喚醒了內心對古老事物的喜好」，更有對自己家鄉的深刻反思。

1985年初抵法國，待了一年十個月之久，我看到了「事實真相」，美術館中的大師代表作真跡；一兩千年的教堂古蹟、廢墟；三、五千年的古文明遺物……，我從內心湧出真正的感動，我經常凝視這些東西，我在其中找尋「真實」。一種觸發生命內在的感動。也看到七、八百年歷史的教堂、古屋，還有古羅馬遺

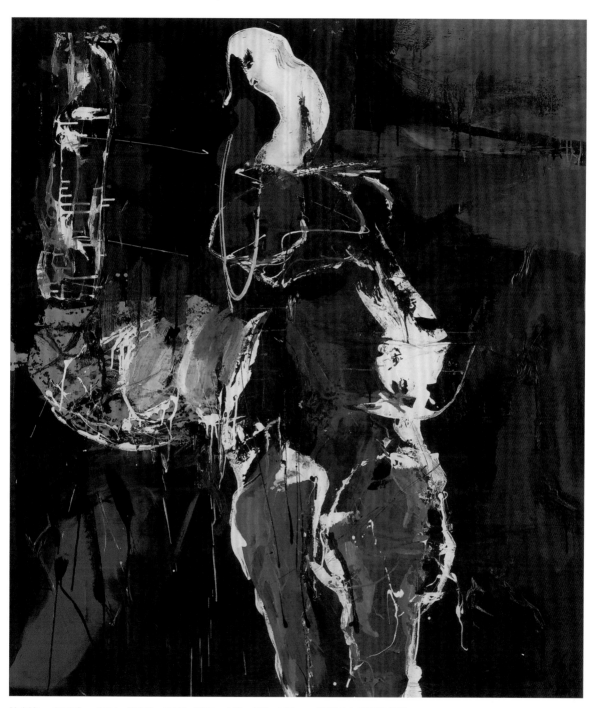

陳幸婉，〈86T4〉，1986，壓克力、石膏、畫布、木板，150×130cm，高雄市立美術館典藏。

址……，我走在古老石塊鋪成的路面，撫摸古舊斑駁的牆垣，內心的衝擊，無以名狀。

回臺之後，久久不能適應臺灣，什麼看起來都是虛而不實的，一種只有包裝的文化，整個社會的習氣變得極端短視、急功近利，一股到處受矇騙的感覺……。這種對外在世界的極端不滿，引發我內在的要求，我在創作上就格外的要求真實。

<div align="right">（摘自陳幸婉工作感言，記錄旅行遊學的見聞，1987年自法返臺之後）</div>

陳幸婉，〈8722〉，1987，複合媒材，88×118cm、118×88cm。

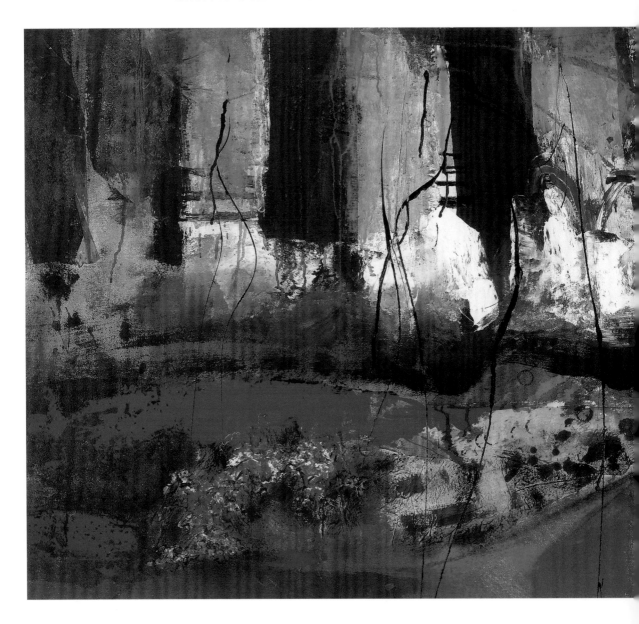

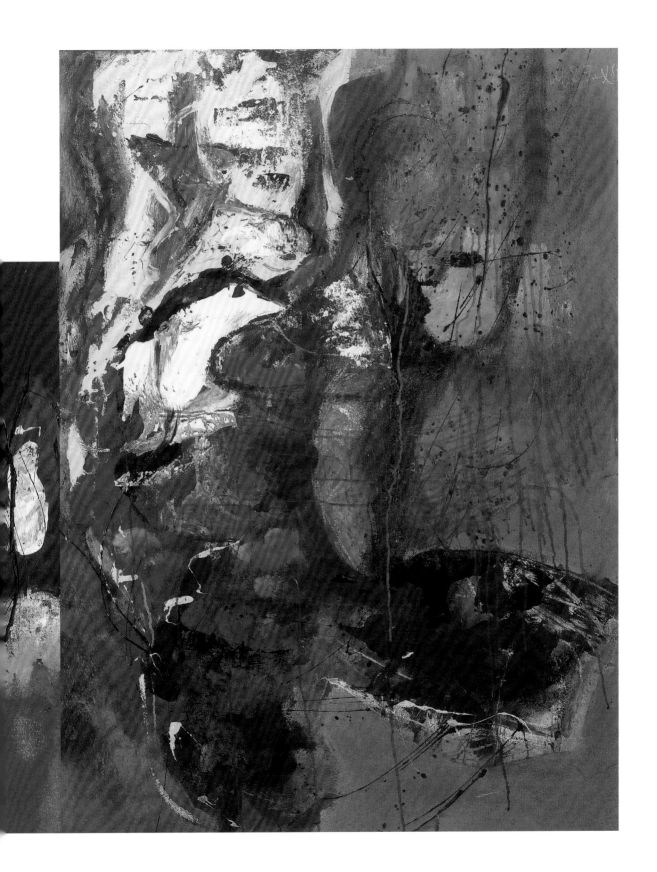

出國為陳幸婉帶來視野的開展，打磨了更具穿透事物外象的眼光，她在創作上更加堅持以追求「真實」自許，自此，「真實」、「本質」、「真理」這些帶有哲學意味的命題，也不斷縈繞在她往後的創作思維與作品中，乃至後來具現為作品中的「原形」。

帶著滿滿的收穫和感懷，陳幸婉1986年末回到臺灣，仍持續一邊教兒童畫，一邊創作。正如〈在生命的階梯上，烙印創作軌跡——陳幸婉的藝術生涯〉一文中所述：

> 1987年開始創作「浮雕式」繪畫，會在畫面上營造肌理，不完全平面，也注意到必須解決畫面「背景」的問題，這可能和巴黎經驗有關，對於「質感」，要求接近「自然」的感覺，和以前直率、偶然性的表現不同，對背景的處理變得繁複、層層累積，色彩也不再使用原色系，而試圖傳達「再創的自然」，注重肌理、主題和空間的關係。

不能滿足於現狀，也不願重複過去，每一階段的推進，背後是無數的嘗試與失敗。而同樣是複合媒材，與出國前傾向明亮、直率且流動的「石膏材質探索期」相較，回臺之後的1987至1989年間，陳幸婉的作品多了幾分厚重、凝滯與混沌之感，這是為了追求一種「再創的自然」，以及畫面內在的「真實」，她特別著力在各種元素之間的關係，務求自然平穩，就像從畫面內裡長出來一樣，在材質上，包括有石膏、

右頁圖：
陳幸婉，〈痕之二〉，1989，玻璃纖維、壓克力、石膏、畫布，110×110cm。

關鍵詞 ▌ **「浮雕式」繪畫**（relief painting）

陳幸婉最初的繪畫是運用油漆、油彩、壓克力等材料，以大號筆刷暢快地在畫布上揮灑，當她感覺平面的力度不足，便想到利用石膏來增添立體效果。她將液態石膏傾倒在畫布上，在其將乾未乾時，進行刮去、擾動、加入顏色等介入行為，使其產生各種紋理，也使畫布上有了類似浮雕的效果。直至歐遊返回，1987年之後的創作，各種現成物如紙漿、布料加入畫面，更添加浮雕畫的物質感與厚實感。1990年代中期中發展出無框架的拼貼複合媒材，運用了漿過顏料與膠的舊衣，也是在這樣的思維脈絡下一路演化而成。

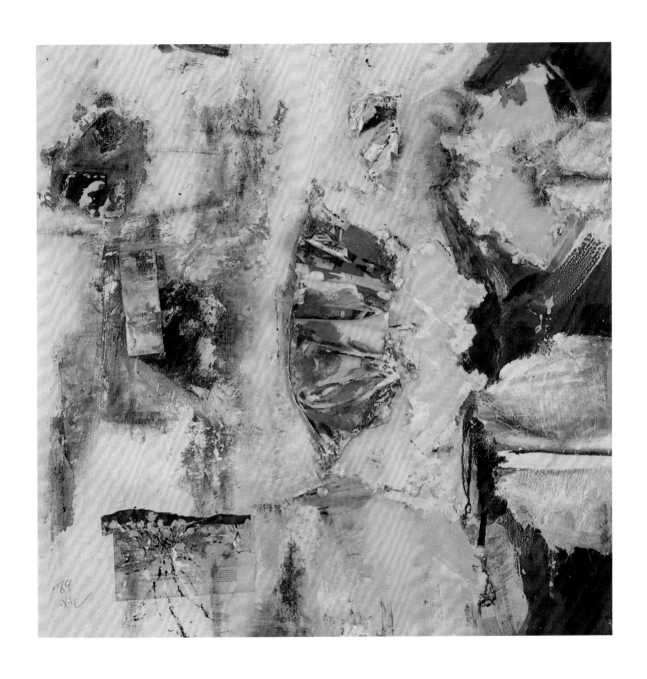

關鍵詞 ■ **再創的自然**（nature recreated）

陳幸婉曾讚嘆「大自然是我最偉大的老師，也是我最忠實的朋友。」她常為大自然的景象所觸動，
而開啟創作的契機，她的創作所追尋的是既符合自然，但又不落入表面模仿自然的格局裡。藝術
家為追求自然而創造的其實已有別於「自然」，往往也是超越自然形象的，故而以「再創的自然」
稱之。而此一「符合自然」的概念，也是指創作過程中的因果關係—忠於內心的感受，不為做而
做，也不為「商業價值、別人口味與形式風格」而作。

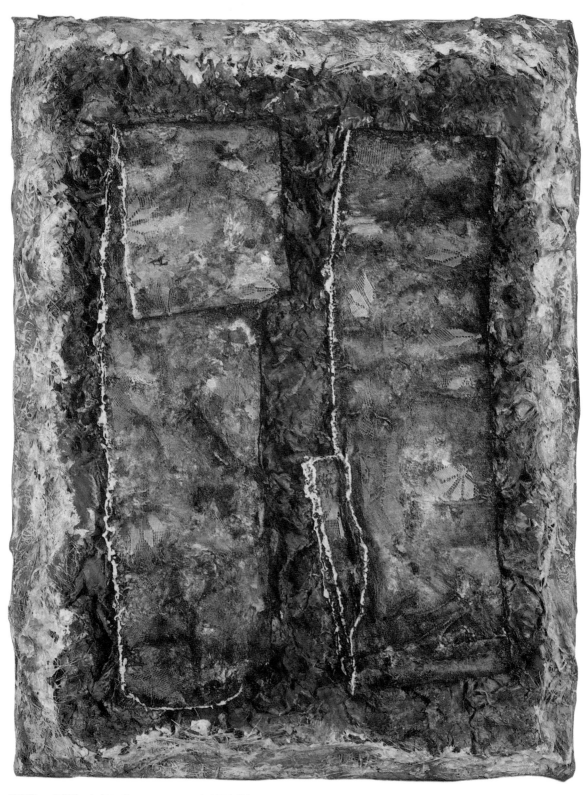

陳幸婉，〈並列〉／〈8920〉，1988-1989，布上混合媒材，61.2×46cm。

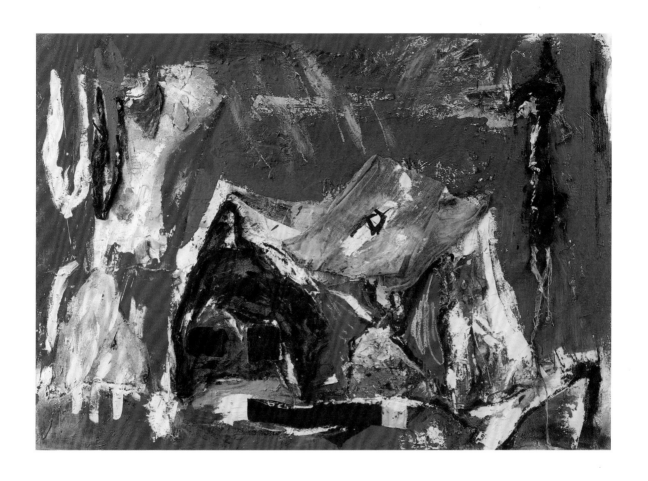

上圖：陳幸婉，〈遊戲的方法〉，1989，布上混合媒材，140×200cm。

下圖：約1989年，陳幸婉於現代眼畫會展場與作品〈遊戲的方法〉合影。

壓克力、木條、鐵絲、橡膠，並增加了紗網、布縷的運用，畫面上常見皺褶、鏽蝕、剝落後的殘痕等暗示時間感的肌理，明顯呼應著歐遊返回之後的諸多思考體會，以及亟待重整的內在秩序。

此時期的作品仍延續之前的複合媒材，但出現了較多敘事性和詩性的標題，如1987年的〈驚愕〉（P.58上圖）、〈巴黎之戀〉（P.6-7跨頁圖）；1987至1989年的〈事物的狀態〉（P.60-61）；1989年的〈生命之旅〉（P.59）、〈歲月〉（P.44）、〈剎那—永恆〉（P.63上圖）等，形式仍是非形象的。現成物拼貼、集合，與油彩並置，紗網、麻布、棉布

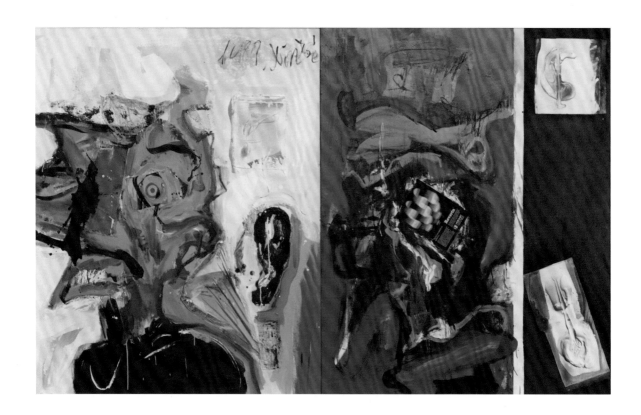

陳幸婉，〈驚愕〉，
1987，布上混合媒材、
石膏，162×260cm。

1989年，陳幸婉（左前）
與現代眼畫會成員於展
場合影。後排左起：程延
平、黃步青、陳庭詩、鐘
俊雄、詹學富、李錦繡、
黃潤色。

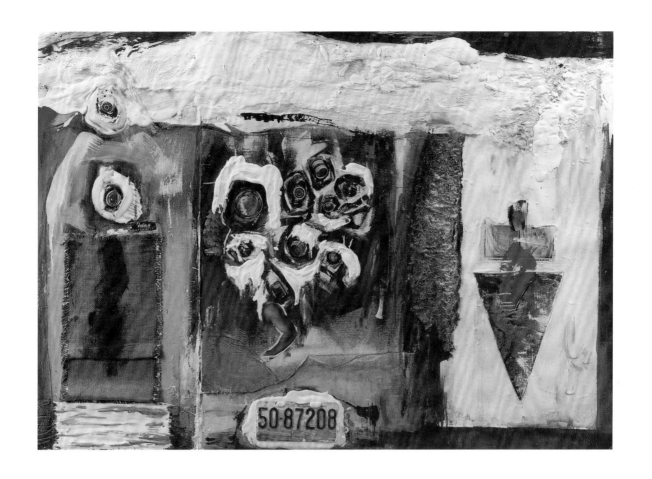

陳幸婉，〈生命之旅〉，
1989，複合媒材，
140×200cm。

的運用是一特色，也發展出「褶」與「痕」的系列。

　　這段時期陳幸婉常以三折或同一畫面分割成三部分的形式，來呈現既連續又各自獨立的畫面，力求畫面內在結構的厚實與完整，如1987年的〈驚愕〉；1989年的〈生命之旅〉；1987至1989年的〈事物的狀態〉（P.60-61）。以〈事物的狀態〉為例，畫面中除了以油彩的大筆揮灑滴流打底，也刷過裱貼於畫布上的帆布條幅，而帆布呈各種彎褶、皺褶的狀態，反覆撕、貼，在畫面上營造出厚重斑剝的紋理層次，黑、白與藍、綠、紅等色彩層疊混合，將若干帆布條列並陳的褶、痕，統一在一種仿如樂曲的行進變化中，藉以表現「一種事物經過時間洗鍊，由外而內漸漸滲透到裡面的鏽蝕質感」。也傳達著一股渾厚悲壯的歷史氣息。

　　1989年所作的〈剎那─永恆〉（P.63上圖）則是以紙漿、布、石膏等為媒材，滿滿覆蓋著畫面，形成一上下分割的畫面，上半部中央有一紙漿

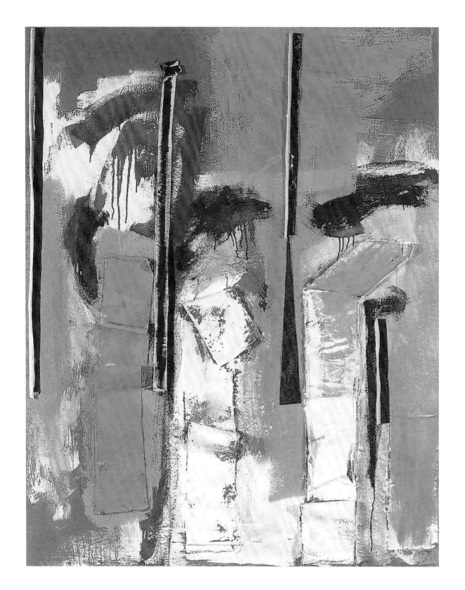

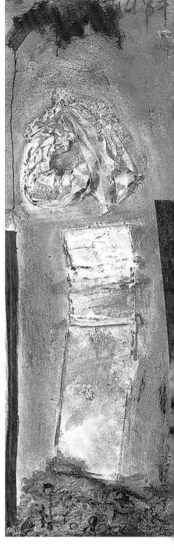

陳幸婉，〈事物的狀態〉（三連作），1987-1989，複合媒材，160×132cm×3。

構成的核心突出物，像是地殼沉積層，也像一島嶼，混融著難以辨識的碎片，核心周圍是滴流的白色石膏層層掩覆，形成一種凍結的凝滯感。下半部則以一橫幅的帆布皺褶覆蓋住漆黑的背景，只留一狹長縫隙，彷彿露出些許線索，引人遐想。陳幸婉曾在受訪時特別提及此作：「創作當時，我心裡有一個很清楚的想法，是要讓所有畫面上的東西都像是從畫面內長出來，而非外加上去的。」

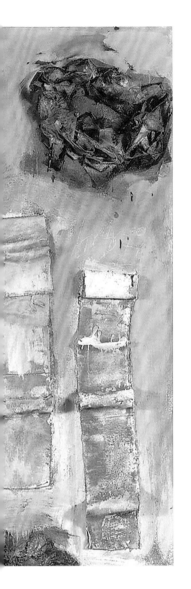

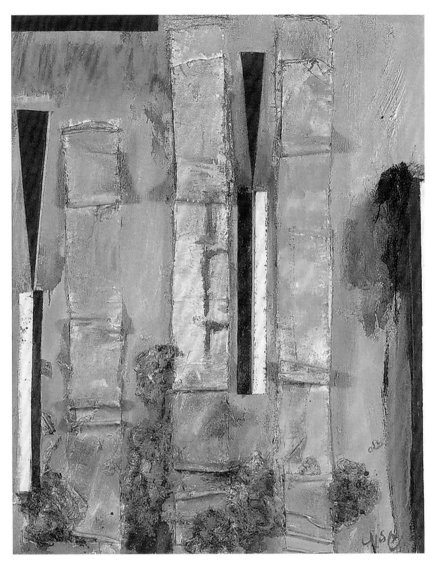

　　值得注意的是「褶」與「痕」系列，各種布料、紗網的裱貼所構成
的皺褶與剝落的痕跡，成為畫面主角，畫面傾向於簡單，著重在肌理的
呈現，如1988年的〈心墳〉（P.62下圖）；1989年的〈褶之三〉（P.62上圖）、〈褶
與痕〉（P.63下圖）；1988至1989年的〈褶之二〉（P.64）、〈褶之六〉（P.65）等
作，而這些皺褶形成了一種符號，指涉著「展開」與「閉合」的動態之
凝結，也充滿著隱喻或象徵的可能，這部分在1990年之後的複合媒材作
品中可見到更豐繁的衍生。

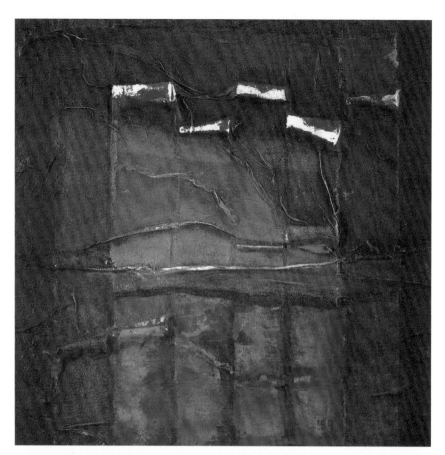

陳幸婉，〈褶之三〉，
1989，壓克力、畫布、油彩，
45×45cm。

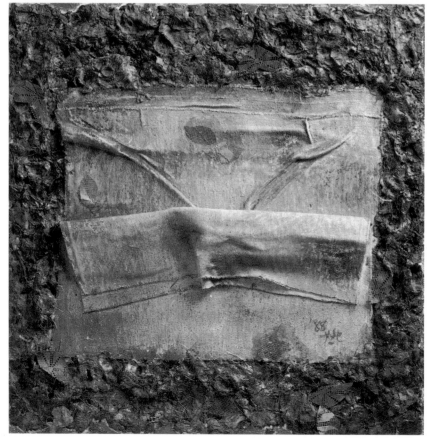

陳幸婉，〈心墳〉，1988，
複合媒材，45×45cm。

右頁上圖：
陳幸婉，〈剎那一永恆〉，
1989，布上混合媒材，
130×162cm。

右頁下圖：
陳幸婉，〈褶與痕〉，
1989，布上混合媒材，
97×130.5cm。

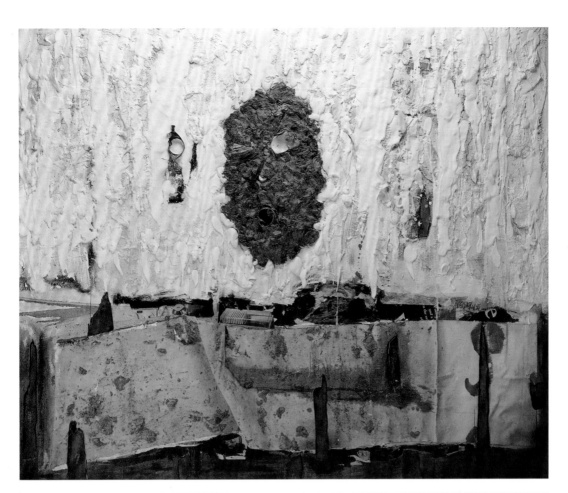

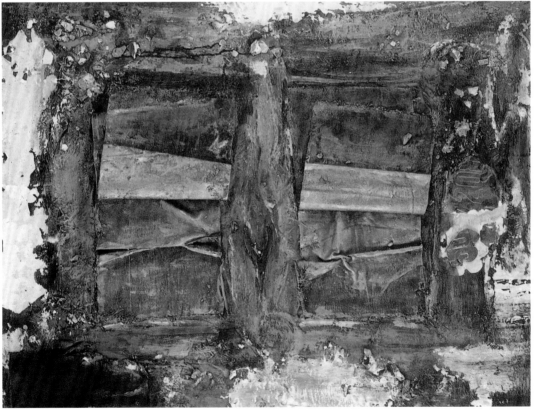

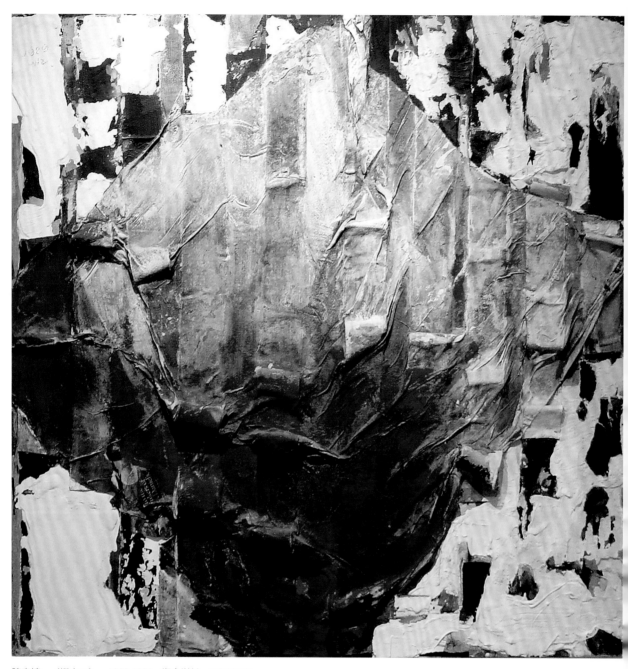

陳幸婉，〈褶之二〉，1988-1989，複合媒材，110×110cm。

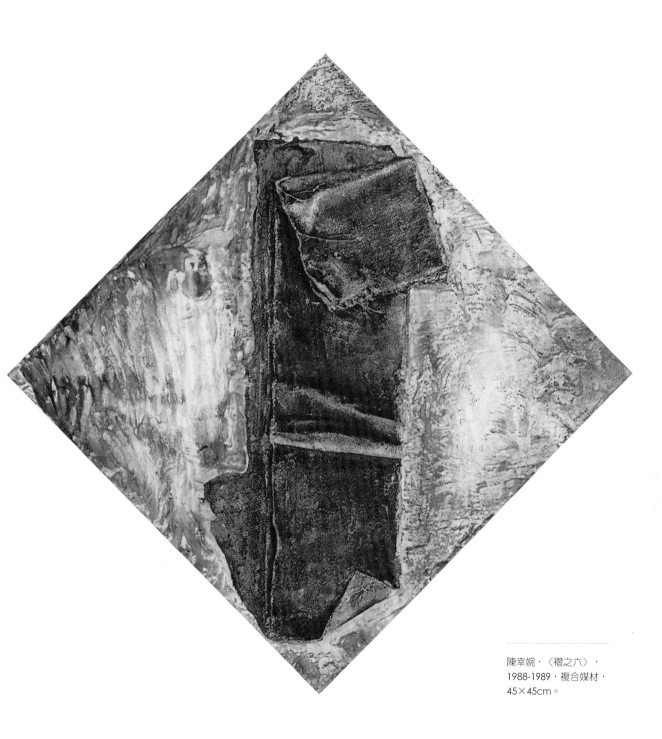

陳幸婉，〈褶之六〉，
1988-1989，複合媒材，
45×45cm。

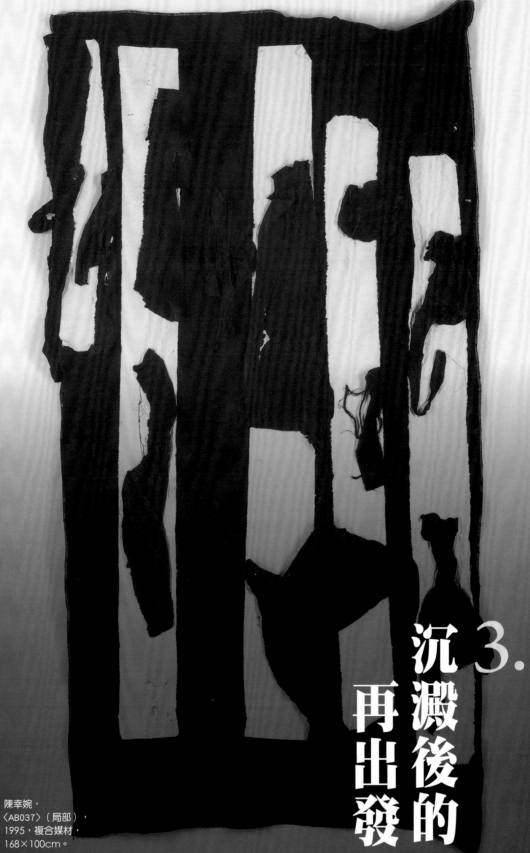

3. 沉澱後的再出發

陳幸婉，
〈AB037〉（局部），
1995，複合媒材，
168×100cm。

在巴塞爾那段時間所做的「水墨試探」，在我一生的創作風格上，是一個極重要的轉捩點。想是因為去瑞士前才完全的辭去教學工作，而在異地的寧靜、寬敞的畫室中，心靈極度的自由，所以能去嘗試以前所未曾用過的材料（墨水、宣紙），而有新的發展與突破。

——摘自陳幸婉，〈沉澱後的再出發〉，1996

1990 至 2000 年的十年間，是陳幸婉旅行海外、駐村創作頻繁的十年，包含遠赴：瑞士巴塞爾、法國巴黎、埃及、美國舊金山、德國盧北克等地。這段期間也正好是她的年齡從四十歲跨到五十歲、身心漸臻成熟的階段，面對各種訊息、文化刺激，乃至情感關係的變化，在在帶給她許多體會與思索，也充分表現在作品的多元變化上。

1995年，陳幸婉與作品〈AB037〉攝於舊金山海得蘭藝術中心工作室。

瑞士巴塞爾瑪莉安基金會工作室

　　這是一個「交換藝術家工作室」的計畫，由瑪莉安基金會（Christoph Merian Stiftung，簡稱CMS）所創設，旨在讓瑞士藝術家能到亞洲、美洲或非洲等文化背景差異較大的國家生活創作，並讓其他國家的藝術家到瑞士生活創作。

　　1989年12月陳幸婉透過臺灣開拓文化事業有限公司（SOCA）的聯繫並推薦，獲此機會。她在1990年1月赴巴塞爾，住在該基金會所提供的藝術家工作室，而與她交換的瑞士藝術家尚諾·史華茲（Jeannot Schwartz）則來到臺灣，使用她在臺中租用的畫室。

　　巴塞爾是瑞士第二大城，也是有名的工業與文化城，工作室位在

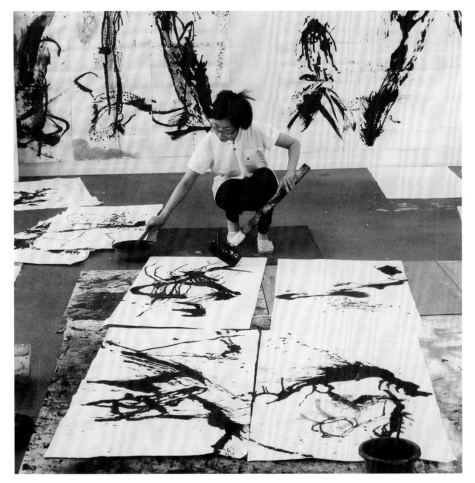

陳幸婉1990年在巴塞爾駐村期間，展開了紙上水墨的試探。

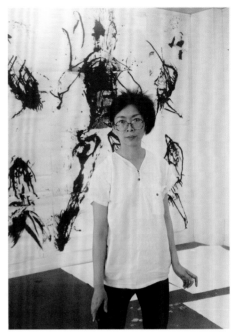

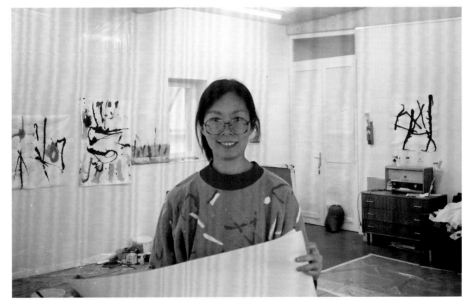

離市中心不遠的文化區，一旁即是頗具規模且收藏甚豐的前衛藝術美術
館。而出自瑞士名建築師手筆的工作室，從空間內外到各項細處，皆有
專業考量且十分完善，陳幸婉曾透露，這是她有生以來使用過的最理想
的工作室，也因此在短短六個月中，除了讀書、靜思、旅行之外，還有
非常可觀的作品產生。

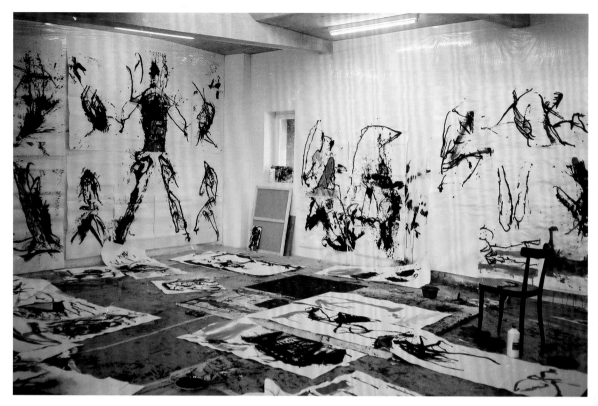

根據趙慶華〈在生命的階梯上，烙印創作軌
跡——陳幸婉的藝術生涯〉一文，陳幸婉對1990
年初期的「水墨試探」有清楚的說明：

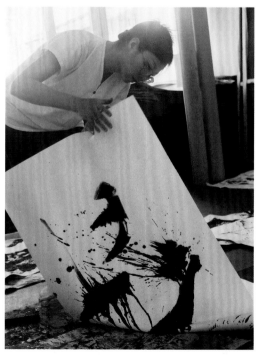

> 1990年前往瑞士，源自一個交換藝術家的
> 交流計畫，此時是水墨創作的早期階段。
> 一方面是多媒材的作品在搬運上不方便，
> 同時也因為自己想探討一些新的可能性，
> 不願再重複過去的形式，於是帶了紙、墨
> 到瑞士去，一開始是用小紙張試驗，覺得
> 沒有新的突破；後來就不用筆，而讓墨自
> 己走，線條衍生了自己的走向，形同一種
> 浮游生物，有它的生命，從單一線條的
> 自由流動，到雙線以至於多線交錯的複雜

上圖：工作室牆上和地板上，滿布著陳幸婉盡情揮灑噴發的
　　　墨跡。

下圖：巴塞爾藝術家工作室中，陳幸婉作畫的情景。

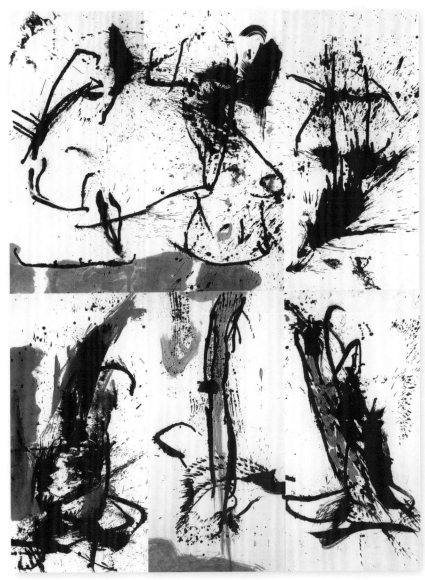

陳幸婉，〈90D2〉，
1990，紙上水墨，
274×205.5cm。

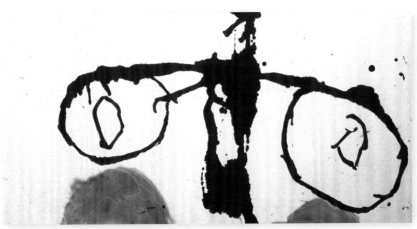

陳幸婉，〈鏡與圓〉，
1990，紙上水墨，
68.5×137cm。

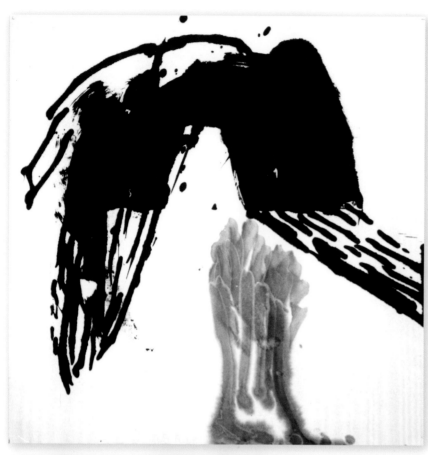

陳幸婉，〈90T12〉，
1990，紙上水墨，
70×70cm。

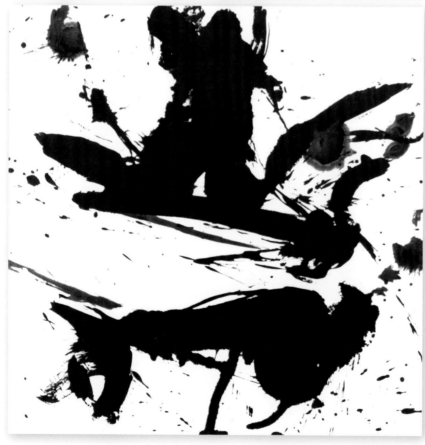

陳幸婉，〈90B2〉，
1990，紙上水墨，
68.5×68.5cm。

GENEVIÈVE MORIN
QUEBEC/KANADA

ASSEM SHARAF
AEGYPTEN

HSING-WAN CHEN
TAIWAN

AUSSTELLUNG

AUSSTELLUNG
9.6.90 - 17.6.90
täglich ausser montags 14 - 19 Uhr
Eröffnungsfest 9.6.90 ab 20 Uhr
mit KGB Band + Feuerzauber
Gewerbehaus CMS St. Albantal 40a
4052 Basel Tel. 061 22 11 43
 22 11 95

Ausstellung Hsing-Wan Chen, Taiwan

Work 90-B6 140 x 140 cm

Hsing-Wan Chen wurde in Taichung (Taiwan) geboren, wo sie heute noch lebt.
Sie hat oft in Asien ausgestellt.
Es ist das zweite Mal, dass sie in Europa ist.
Für sie bedeutet die Auseinandersetzung mit ihrer Kunst einen fortdauernden Prozess des Nachforschens, Denkens und Experimentierens.
Sie schätzt es sehr, dass sie die Chance hatte, nach Basel zu kommen. Dies gibt ihr den Freiraum auf neuer Basis zu Experimentieren.
Früher kamen bei ihren grossen Bildern verschiedene Techniken zur Anwendung - hier arbeitet sie mit Tusche und chinesischem Papier.
Sie versucht einen Strich zu finden, der an Ursprünglichkeit und Spontaneität den frühen Felsbildern vergleichbar ist.

上二圖：
1990年，陳幸婉參與為期半年的瑞士巴塞爾「交換藝術家工作室」計畫，圖為期末展出海報。

化，線條有機地組成人物形態、活動的世界，質感與量感也日漸擴張，由「線狀」進入「塊狀」……。

當我更成熟地掌握墨的流動之自動性技法，創作的形式、內容和技巧就可以進一步地合一為一致的表現，成為清晰的語彙。經過了這個時期，繼續多媒材創作，「黑」成為畫面上的必要元素，水墨與多媒材自此並行創作。

一反之前（1987-1989）的厚重，這次重返歐洲，四十歲的陳幸婉似乎有意放下既有的包袱，重新開始。因此一開始便決定要帶相對輕簡的紙與墨出國，也因為在優美寧靜的環境和一切完備的工作室中，新的媒材試驗讓她有更多爆發性的作品，根據好友李秦元〈回憶中的永恆〉一文所述，可想見其情其景：

妳在瑞士巴塞爾藝術工作室裡，用水墨痛快的揮灑，一筆掃出，

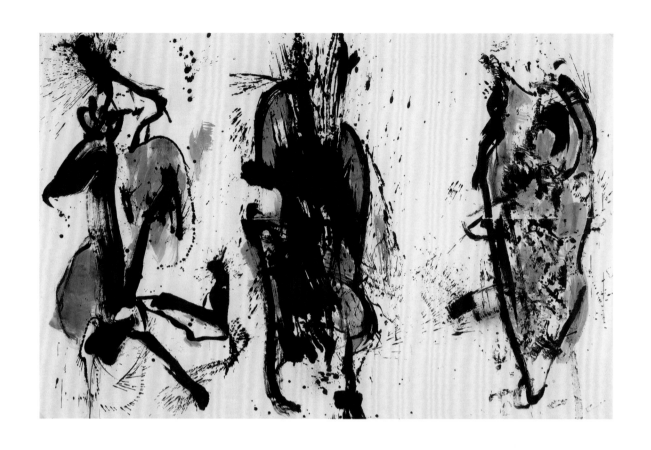

從牆面到天花板滴滿墨汁，氣魄之大，那種狂熱興奮之情，就像火
山噴發，一發不可收拾。妳找到了最直接和自我內心的聯繫管道，
豐盛的生命力找到了出口，不需思考、沒有修飾，無盡的言語，不
斷的湧出，是何等的痛快，生活中的苦，那算什麼？怎能相比。

而參與此計畫的另一位藝術
家——來自埃及開羅的亞森·雪瑞
夫（Assem Sharaf），因原本與他相
鄰的藝術家臨時與陳幸婉交換工作
室，兩人輾轉成為鄰居，間接促成
了一段戀情。亞森性格溫暖沉靜，
在他眼中，陳幸婉是涵融了剛烈和
溫婉、坦率與真誠、自重、高貴又

矛盾的藝術家，這段因駐村而開始的異國之戀，在彼此生命旅途中看似意外，且交織著遠距離飛行和短暫相聚，雖只維持了七年，卻也留下熾烈而深刻的印記。陳幸婉1990年代幾度深入埃及駐留、旅行，皆有亞森同行，在荒漠、古城留下足跡和凝視，也將這些遊歷見聞轉化為日後的系列作品。

　　瑞士巴塞爾時期的作品以1990年所作的水墨〈他在那裡〉、〈大地之歌No.2〉（P.76下圖）、〈大地之歌No.3〉（P.76右上圖）、〈舞〉（P.77上圖）、〈我〉（P.77左下圖）、〈90B9〉（P.77右下圖）、〈90B6〉（P.78上圖）等為代表，可以見到陳幸婉的意興充分揮灑在紙墨之間，也可見墨在紙上的立即性和無法逆轉修改，與自動性技法的合拍。陳幸婉彷彿找到了更能直接表達內心情感的語言方式。

左頁上圖：
陳幸婉，〈三人班〉，1990，紙上彩墨、壓克力，137×205.5cm。

左頁下圖：
陳幸婉於巴塞爾駐村期間展出，其後作品為〈三人班〉。

陳幸婉，〈他在那裡〉，1990，紙上水墨，274×274cm。

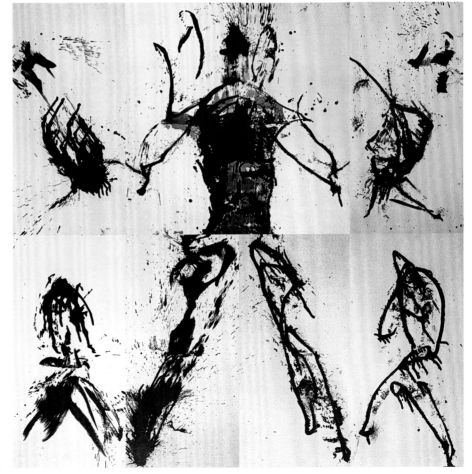

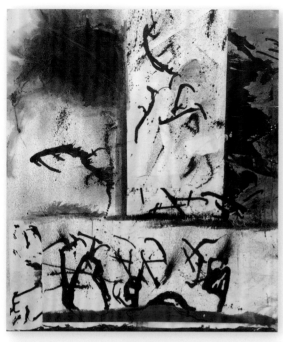

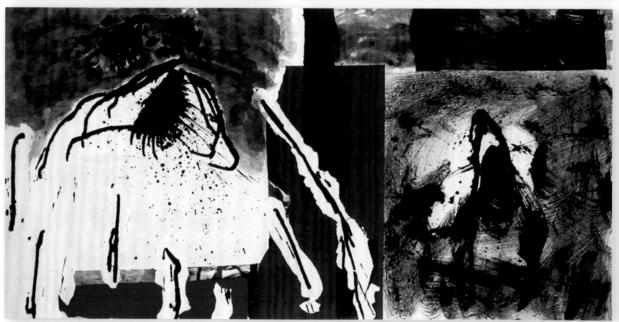

左上圖：陳幸婉，〈大地之歌 No.1〉，1990，紙上彩墨，210×180cm。

右上圖：陳幸婉，〈大地之歌 No.3〉，1990，墨水、宣紙，137×137cm。

下圖：陳幸婉，〈大地之歌 No.2〉，1990，紙上彩墨，90×210cm。

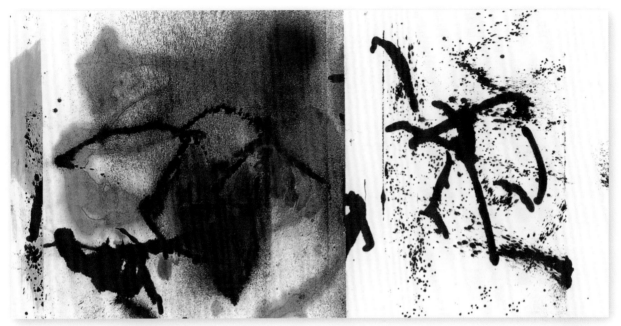

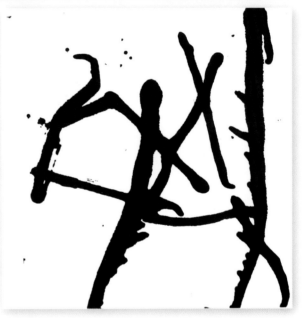

上圖：陳幸婉，〈舞〉，1990，紙上彩墨，68.5×137cm。
左下圖：陳幸婉，〈我〉，1990，紙上水墨，70×70cm。
右下圖：陳幸婉，〈90B9〉，1990，紙上水墨，68.5×68.5cm。

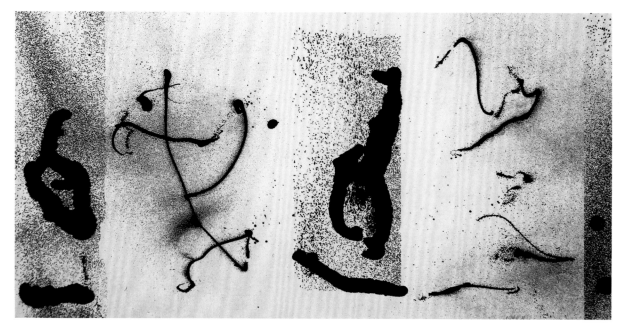

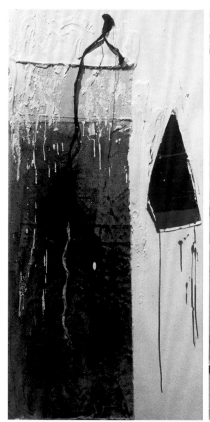 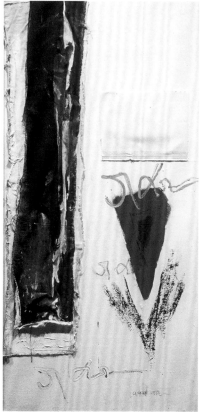 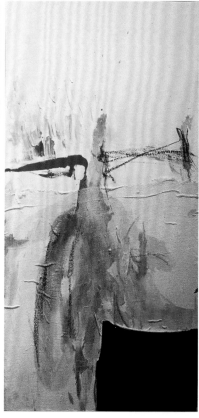

上圖：陳幸婉，〈90B6〉，1990，紙上水墨，34.7×68.9cm。

下圖：陳幸婉，〈Assem〉，1990，複合媒材，90×135cm。

而複合媒材三拼作品〈Assem〉於1990年完成，直接以亞森之名為題，可以推測是愛情催化下的作品，呈現一股輕盈暢快而又濃烈的流動感，是寫意之作。

法國巴黎國際藝術村工作室

第二次來到巴黎，陳幸婉通過教育部赴法藝術研習及創作的甄選，成為臺灣首屆赴巴黎國際藝術村駐村創作的繪畫類藝術家。1991年赴法國展開為期一年的駐村創作。

巴黎國際藝術村（Cité International Des Arts）位在巴黎市區中心，因著地利之便，大多數的畫廊、美術館、博物館、戲劇場等，皆步行可到，初抵巴黎的兩、三個月，陳幸婉照例不錯過每天的文化活動，上午看展覽，下午回工作室創作，晚上還可以去劇院看一場舞蹈。

對陳幸婉來說，這是奢侈又難得的機會，儘管被安排的工作室不盡理想——空間小、可利用的牆面也少，但一想到「這是在巴黎市中心啊！」陳幸婉心裡告訴自己，「能有這樣的地方工作，就應該很滿足了。」

她同時也體認到，此次出國駐村，對她來說最重要的，除了還是開拓視野、吸取新知，更多了一些對自身創作上的反思，她希望能具備能力，去檢視自身的創作理念是否正確，也思考著作品如何能具有前瞻

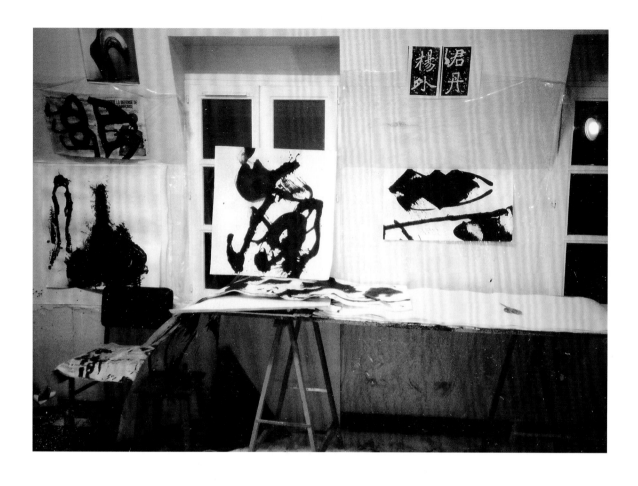

性,以及如何能在藝術的領域走得深、廣、遠。

陳幸婉曾將幾次國外駐村經驗寫成〈沉澱後的再出發〉一文,刊於
1996年4月的《炎黃藝術》雜誌上,在該文中寫道:

當我心裡想通之後,開始使用這工作室時,我就非常的喜歡它
了。在那斗室中,我做了大量的試驗作品,當時我研究的中心
主題是——「如何使用中國傳統材料,創作出國際性的前衛作
品?」我延續自七十九年(1990)去瑞士以來所做的水墨研究,重
實驗而不重成果,到了八十一年(1992)二、三月左右,終於在我
個人的水墨創作領域上推入一個高峰。

此時期的水墨代表作,除了1992年6月在藝術村的展覽廳展出外,
也在1994年省美館主辦的「中華民國當代水墨大展」中受邀展出,1995

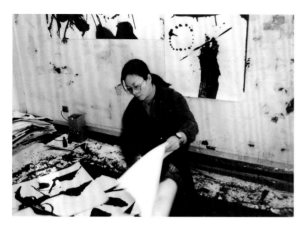

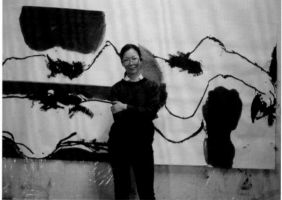

左上圖：

1992年，陳幸婉於巴黎國際藝術村工作室翻看作品。

右上圖：

1991-1992年，於巴黎駐村期間，陳幸婉進一步思考探問傳統媒材的現代性，將其水墨創作推上另一高峰。

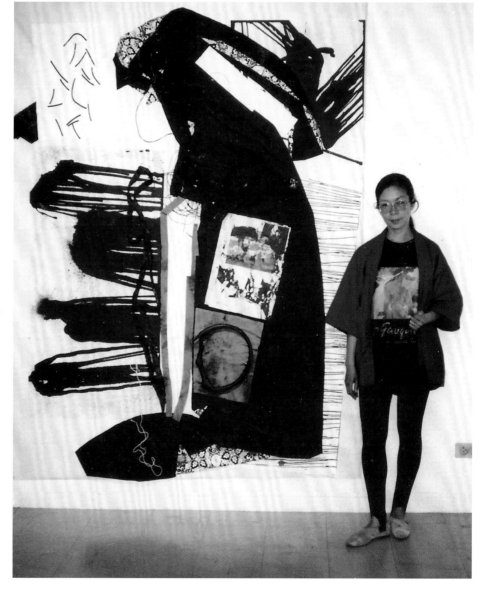

1992年6月，陳幸婉與作品〈原形 I〉攝於法國巴黎國際藝術村個展展場。

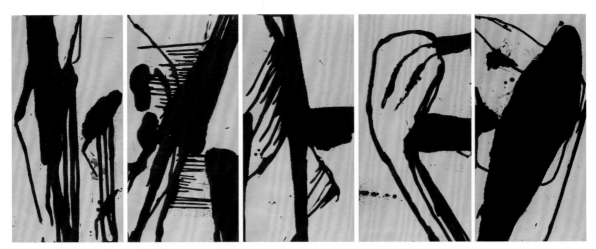

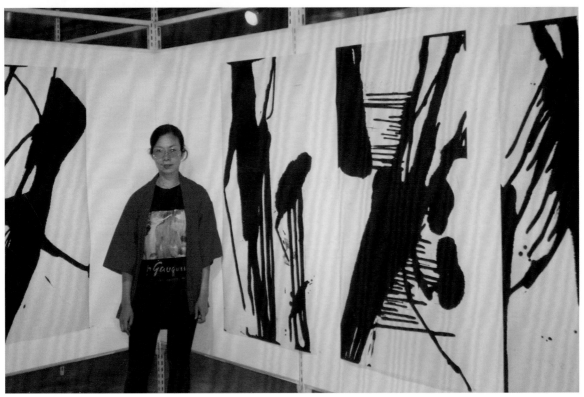

年經北美館遴選，送至澳洲雪梨當代美術館（Museum of Contemporary Art Australia）展出，得到諸多肯定。

其中以系列水墨連作〈生命之探〉為代表，相較於前一年在巴塞爾的水墨初探，這系列顯得較為內斂與控制，更有一種「胸有成竹」、「下筆即是」的自信與精準，墨的走勢流暢婉轉，自然形成一種

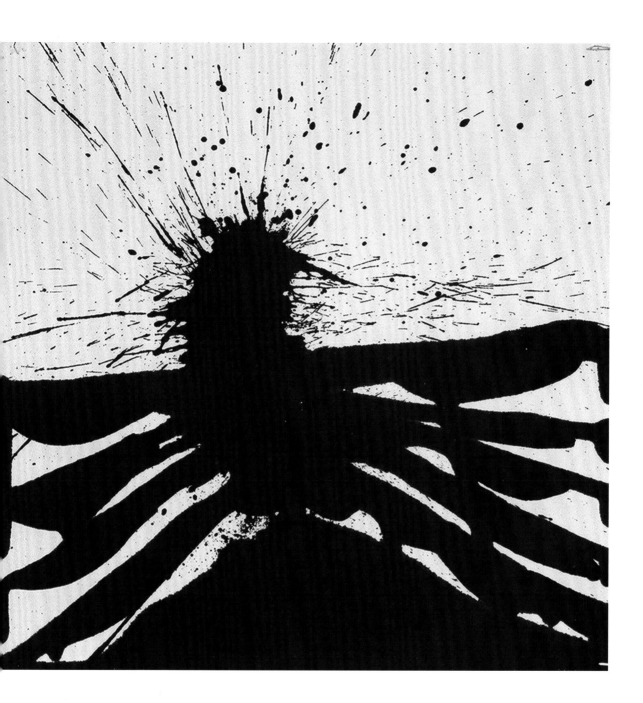

陳幸婉，〈91P2〉，
1991，水墨、宣紙，
32×32cm。

能引發生物聯想的抽象造形，有如「生命的剪影」。

　　而水墨小品〈91P2〉也有一致，整體構圖張力十足，就如陳幸婉所說，「務求每一線條都充滿生命」。

　　〈一個圓點〉(P.84) 是將紙上水墨結合複合媒材的初期之作，墨跡與布料裱貼並置，線條與整體構圖簡潔明快。

陳幸婉，〈一個圓點〉，
1992，複合媒材，
158×198cm。

美國舊金山海得蘭藝術中心工作室

　　透過文建基金會、亞洲文化協會合作的「培養藝術人才赴美進修」
方案，陳幸婉在1995年7月前往美國創作五個月。

　　位於舊金山，座落在太平洋海灣邊金門橋國家公園內的海得蘭藝術
中心（Headlands Center For the Arts），有著開闊又寧靜的自然美景，身處其
中，令陳幸婉處處驚奇且慨歎：

　　　　對我這個自小成長於都市中，卻又極端崇尚自然之美的人，這五
　　　　個月的時間，無疑是如魚得水，身心舒暢。自從抵達之日起，我

是那麼的雀躍與興奮不已。

我是那麼的深受感動，我珍惜每個片刻，不論是日出、日落，月圓、月缺……，舉目所及，無一不美。

我常坐在草地上看山，聞草與大地的芳香，我覺得我的脈搏隨著宇宙大地的節奏而跳動，呼吸隨著海水的潮汐而悠然進出。大自然有一股寧靜、深遠而龐大的力量，將我的靈魂與肉體自混沌的人世中抽離出來。

在這樣的環境中獨處、靜思、創作，人與自然結為一體，豐富的心靈，加上和諧的秩序，繪畫觀、人生觀都自自然然的釐清了，這是多麼神奇、美妙，而刻骨銘心的經驗！

（摘自陳幸婉，〈沉澱後的再出發〉，《炎黃藝術》第76期，1996.4，頁57-59）

值得一提的是，當她沉醉於環境的寧靜優美，卻也很快地陷於入悲哀與憤怒的情緒中，導因是偶然間她讀到一篇有關日本戰敗五十週年的報導，談論日本人在二次大戰期間如何在中國大陸進行「化學

位於舊金山灣區的海得蘭藝術中心，視野遼闊，環境優美。

戰」、「細菌戰」，報導中那強權欺凌無辜弱小的畫面，深印她腦海之中，揮之不去，正埋首創作之中的她，很自然地將那些伴隨戰爭而來的血腥暴力與苦難，都融入作品之中。這是她第一次覺得有責任透過藝術來說些什麼。也是「戰爭與和平」（P.90-91）系列作品產生的背景。

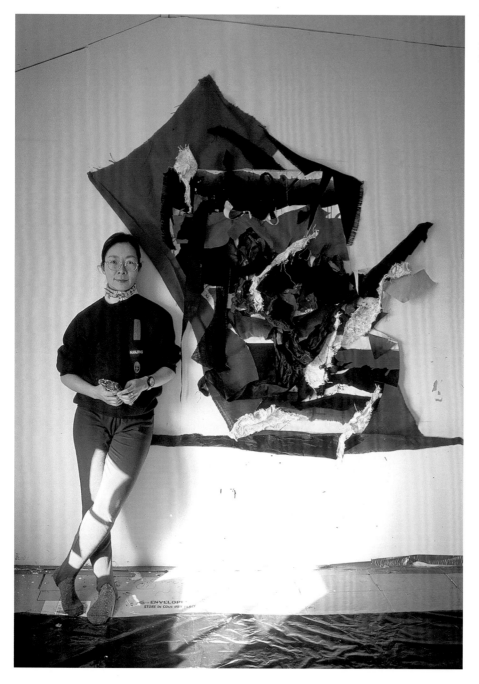

1995年，陳幸婉駐美國舊金山海得蘭藝術中心，右為作品〈安魂曲〉。

陳幸婉，〈安魂曲〉，1995，複合媒材，165×105×5cm。

因著一次閱讀，觸發了陳幸婉關注人類歷史上最慘烈的屠戮災難，除了日本侵略中國、白人屠殺印地安人，她還蒐集了納粹德國屠殺猶太人的相關資料。及至1998年在德國聽到波蘭作曲家的音樂作品，又繼續此一系列。

身處不同國度，專注、沉靜，涵泳於文化與自然之中，心靈自由而思慮澄明，加上與不同文化背景的藝術工作者互動，觸發了她許多不同的創作試探和思考。而此時期作品中大量紅白黑的色彩、線條與構成方式，似也呼應著她對印地安藝術的喜愛，以及原始部落音樂所帶給她的啟發：直接的情感，簡單有力的節奏、反覆循環，與大自然合一。

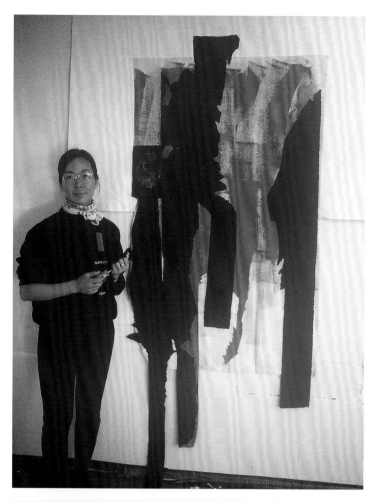

上圖：
1995年，陳幸婉攝於美國舊金山海得蘭藝術中心工作室。

下圖：
1995年，陳幸婉（左1）在舊金山駐村期間與當地藝術家友人合影。

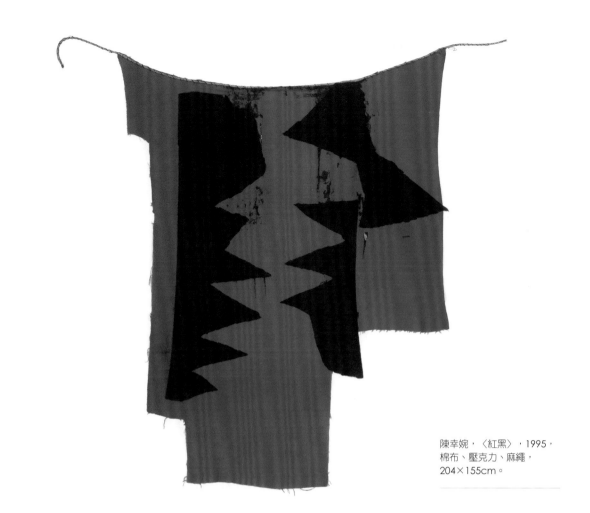

陳幸婉，〈紅黑〉，1995，
棉布、壓克力、麻繩，
204×155cm。

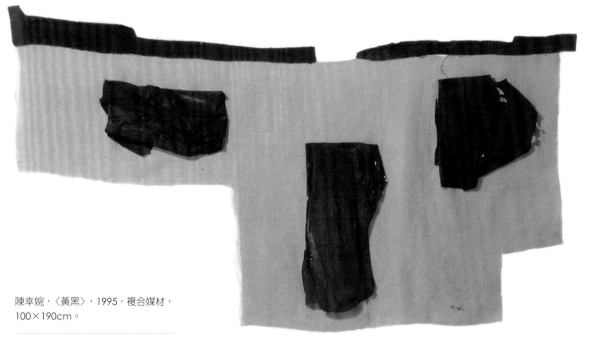

陳幸婉，〈黃黑〉，1995，複合媒材，
100×190cm。

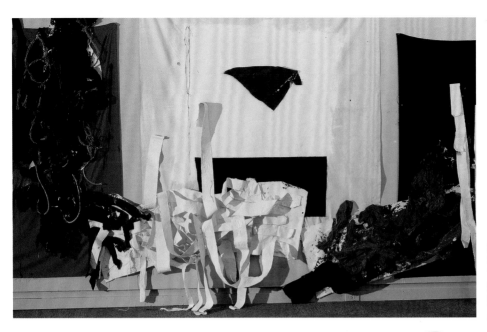

陳幸婉，〈戰爭與和平No.1〉（局部），1995，複合媒材，237×440×28cm，國立臺灣美術館典藏。

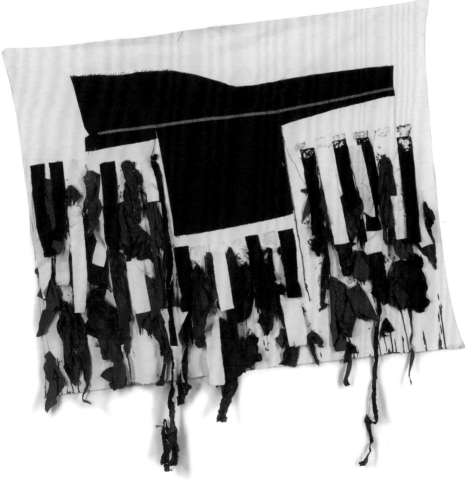

陳幸婉，〈戰爭與和平No.2〉，1995，複合媒材，175×145×6cm，高雄市立美術館典藏。

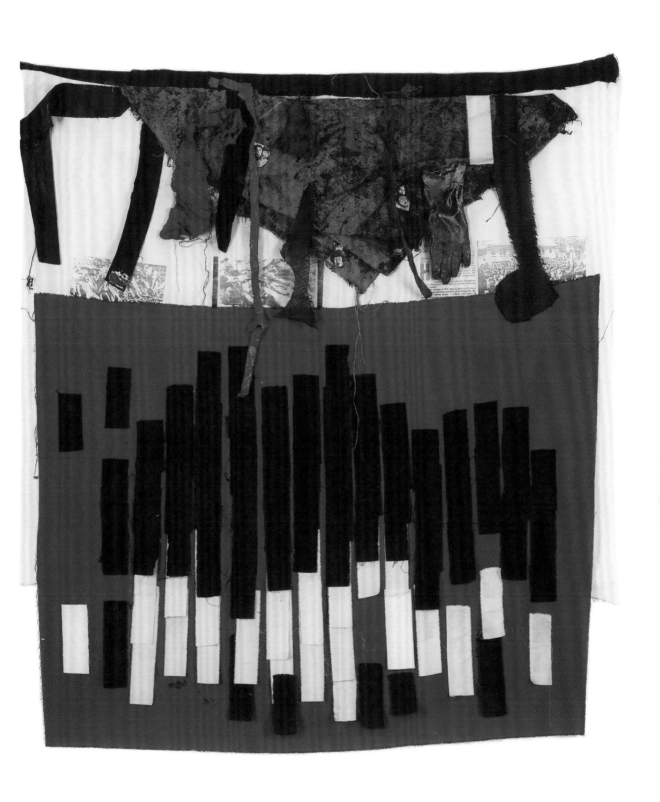

陳幸婉，〈戰爭與和平No.3〉，1995，複合媒材，160×150cm。

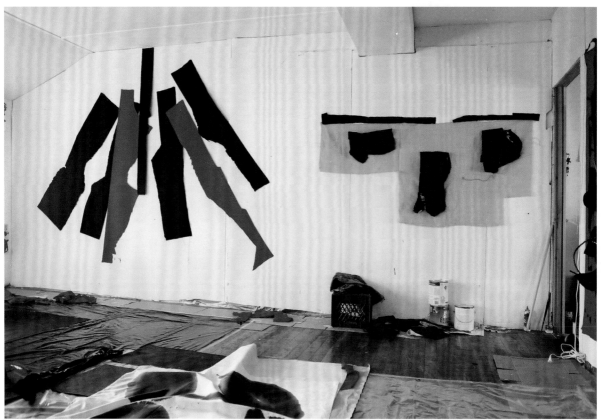

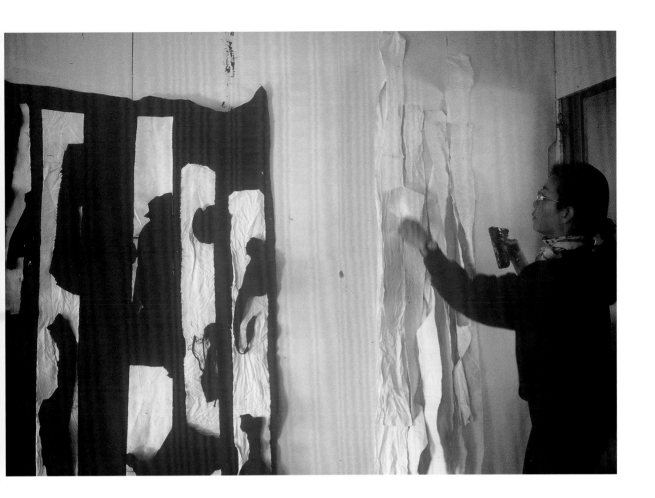

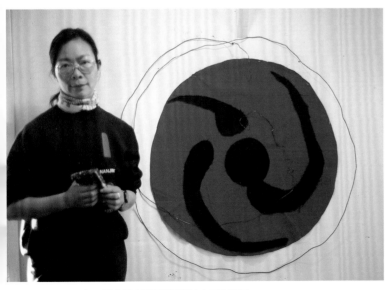

上圖：1995年，陳幸婉在海得蘭藝術中心工作情景。

下圖：1995年，陳幸婉與作品〈不生不滅〉攝於舊金山海得蘭藝術中心工作室。

左頁上圖：1995年，陳幸婉攝於海得蘭藝術中心工作室。

左頁下圖：1995年，海得蘭藝術中心工作室一隅。

　　對陳幸婉來說，如果第一次出國歐遊的1985-1986年，是一次文化與文明的大量吸收與消化。1990年之後的幾次出國駐村經驗，毋寧是前一波文化衝擊後的不斷沉澱與再出發。這幾次的海外藝術家工作室經驗，對她的創作生命有著深遠的影響，也衍生了新的轉折，諸如新材質的試探、更深的自我期許，以及關於藝術的社會責任之思考。

4.

你越做就越趨近它

身為一個創作者最重要的是誠實而沉靜的工作，不在乎外界的種種
喧嘩，這是一條無止盡的探索之道，隨著生命經驗的累積而成長。
創作的過程帶來的喜悅，是最大的回饋，而不是外界的掌聲、起閧。
我崇尚自然，藉著創作，記錄我對生命、對自然的體會。創作是
生命中內在的需求，沒有任何事能比創作帶來更大的喜悅。

<div align="right">

——陳幸婉札記，1999.4.5

</div>

創作之所以吸引我，是因為它的可能性，你越做就越趨近它。有時
在心中已經有一個雛形了，但如果不去做的話，那東西又出不來，
你也不知道那是什麼，完全是一種內在的需求。

<div align="right">

——摘自〈創作中的悠遊者——陳幸婉訪談錄〉，2004

</div>

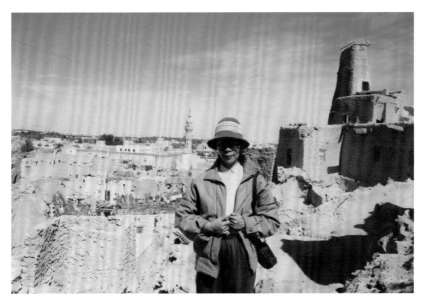

約1991-1992年，陳幸婉赴埃及旅行。

原形的探求

　　藝術家為了什麼而創作？回應這個問題肯定有各種不同的答案，而且答案也將隨著不同時空環境，不斷地變化著。

　　對陳幸婉來說，從事藝術創作是從小到大一個自然而然的趨向，創作對她來說本是一件舒暢而快樂的事。當她一度在教書工作和婚姻生活的圍繞下，無法盡情創作而感到虛幻、不踏實，才更加體認到，藝術才是她的生命追求，而那也意味著她追求的是精神與心靈的高度自由。她曾表示：「從小看家父做他的雕塑，從早到晚，追著光線，追著時間，日復一日，哪能想到心情好壞的問題。何況，在逆境時，創作可轉變心境，是最大的慰藉與解放，生活中的芝麻小事是無法與創作相抗衡的。

　　回想結婚的前八年間，因為教書及生活壓力太大，幾乎沒有創作，在生命的過程中，那段時間就如同幻夢般的，不很踏實。我並非否定那段生命經驗的重要性，而是對一個創作者來講，光是體驗生活，而沒有把這些生命經驗轉化成藝術語彙闡述出來，是不會感到滿足

上圖：
1982-1983年，陳幸婉與作品在路旁合照。

下圖：
1983-1984年，陳幸婉於臺中清水鰲峰路頂樓加蓋的工作室。

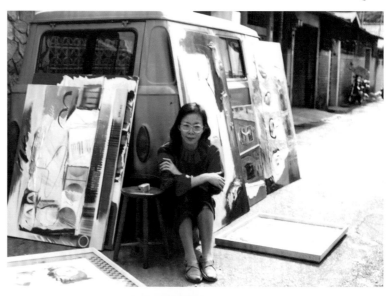

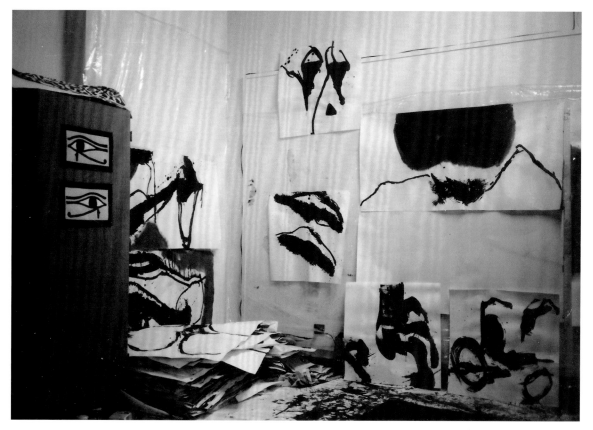

1991-1992年，陳幸婉巴黎國際藝術村工作室一隅。

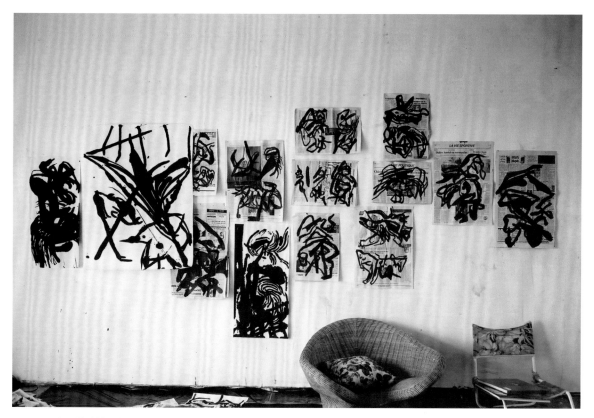

1996-2000年，陳幸婉巴黎住所一隅。

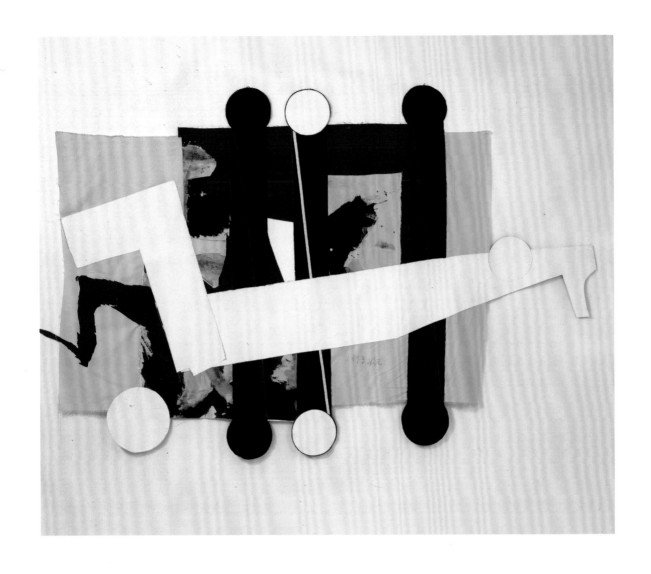

陳幸婉，〈爵士〉，
1993，棉布、壓克力、
墨汁、裱貼，
190×240cm。

的，也是一個很令人惋惜的情況。其實，能夠創作本身就是一件令人快樂的事。」

　　誠如陳幸婉所説：「因為生命不斷地往前走，創作當然也必須不斷地往更深的內在推敲。」在繪畫語言確立之後，作品的思想根源也相形重要，可以說形式與內容的合一，是陳幸婉在創作上的基本要求，這是來自她在生活上的體驗，也多少有著父親陳夏雨的影子和恩師李仲生的啟發在其中。

　　在陳幸婉的自述中，曾多次提及她的創作乃是出於一種對「本質」的追求，有時也可以說是為了「回返到最單純的本質」──「我要找尋的

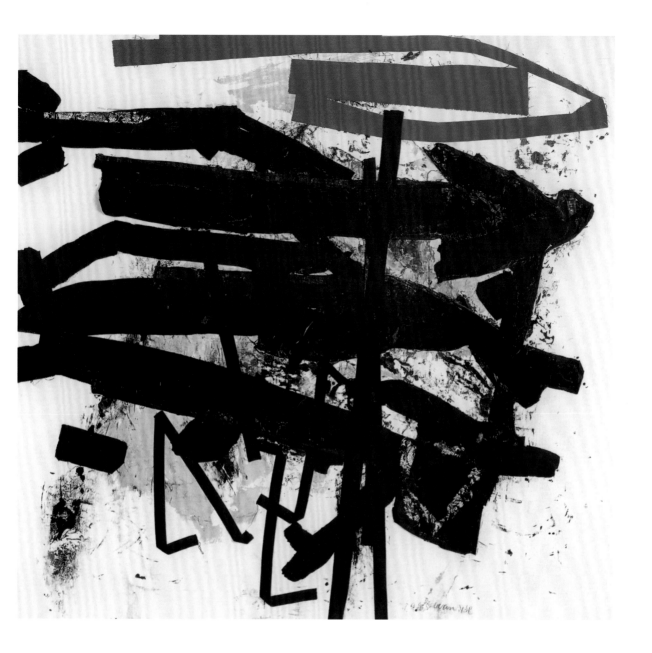

陳幸婉,〈軌跡〉,1993,
棉布、壓克力、裱貼、
畫布,213×230cm。

就是那種純粹、自然、直接而毫不修飾、毫不做作的本質、根植於土地
與大自然的精神力量」。

　　1990年代初中期,她聆聽大量的音樂,特別是非洲原始部族的傳統
音樂,引起她這樣的共鳴:「毫無修飾、不說明、不討好(避免多餘的
修飾)忠實於最直接的感情,毫不猶豫的表現」。於是她更明確地對
自己的創作之路做出一種宣示:「棄絕一切企圖討好人的東西,追根究
底,抽絲剝繭」,並且追問:「什麼是唯一必要的根本元素?」

　　在多元紛呈的藝術演化史中,陳幸婉獨鍾「古文明藝術」和「原始
藝術」,彷彿那是一種精神感召,她在札記中寫道:

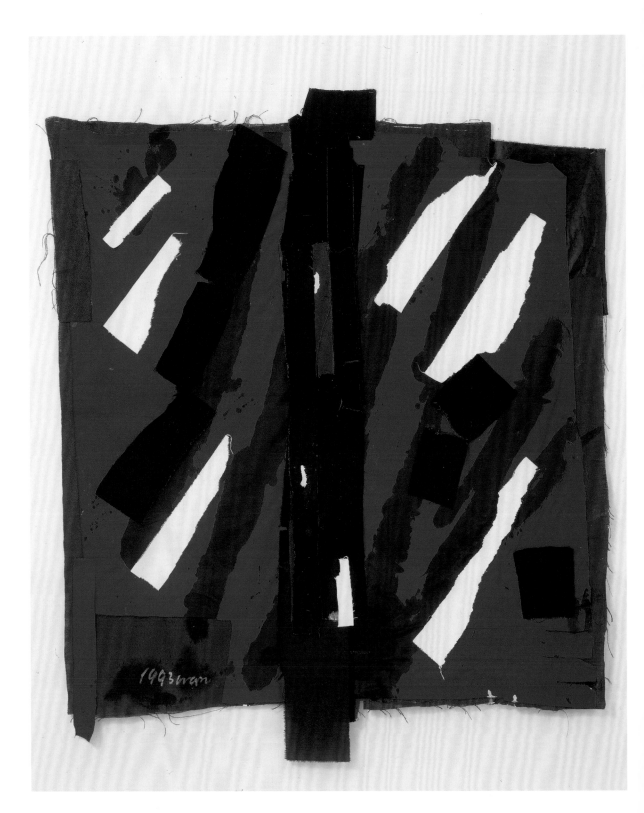

陳幸婉，〈音律〉，1993，棉布、壓克力、墨汁、裱貼，186.5×156cm，臺北市立美術館典藏。

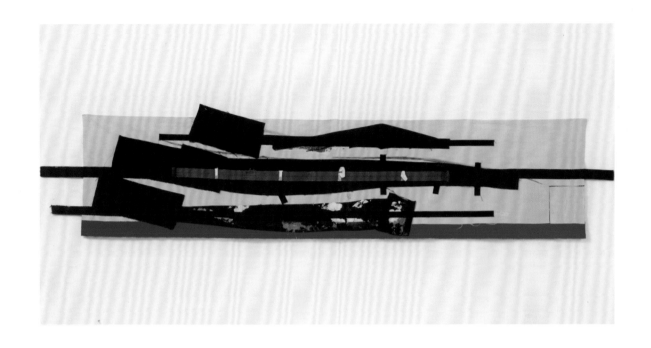

陳幸婉，〈天堂近了〉，
1993，棉布、壓克力、
裱貼，58×285cm。

這些年來，我最著迷的，除了「大自然」以外，便是「原始藝術」與「遠古藝術」（指中國、埃及、馬雅……古文明）。前者，如一塊未經雕鑿的石頭，清新可喜；後者，則如一塊雕鑿極端完美的玉石，高貴典雅。

我常自問——怎樣才能做出，既具有「古文明藝術」高度的美感及精神內涵，而又具有「原始藝術」的生命力量呢？

她試圖將這種特質，轉化揉合到自己的創作之中，成為作品中最重要的思想內容與外顯特色。

對於自己所追求的「本質性的東西」，「一種永恆存有的真理」，她有一番述說：「那是一個完全抽象的存在。有時候它凌空漂浮，若隱若現；有時它存在於某種物質的內面……」。

也進一步說明：「我認為它——『真理』存在於古文明單純的造形裡，例如中國遠古的青銅、玉器；存在於原始部落的音樂——未經修飾的『原音』；存在於一些自然生物的骨骼化石中——所有多餘的假相皆已消除，剩下的便是永恆不變的精髓。」、「在我最近（1995年前後）

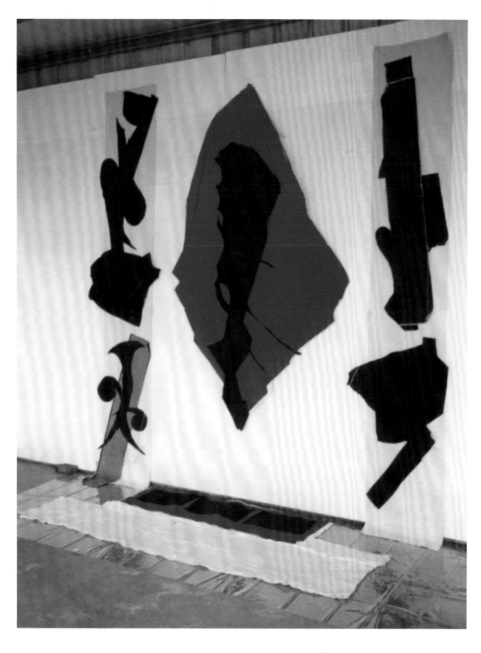

陳幸婉，〈悠游（紅黑）〉，
1994-1998，布料、裱貼，
287×250×25cm，
臺北市立美術館典藏。

的作品中，幾乎都有一個（或數個）中心主體的黑色造形，它便是這個『真理精髓』的象徵。」

於是，我們可以在陳幸婉1980年代末至1990年代的作品中，持續不斷地看到一種她稱之為「原形」的造形（事實上，常是一種無以名狀物），從一種中心主體的位置（突出的、鮮明的、充血的），慢慢地被賦予更多精神性的「真理」、「本質」、「精髓」等意涵；直到2000年以後，此一核心意象又漸漸融入畫面之中，成為諸多構件之一，雖然不再顯著，卻依稀能夠辨識。

此一「原形」造形，從一開始極具官能性的女性陰核意象，到有如浮游生物一般的墨跡剪影，再演變成精神性的永恆不變真理，有時閃現著生命、慾望的光彩，有時是死亡、真實無偽的本質，這一切也反映著陳幸婉在創作之路與一己的生命過程中，內在思維的演變。

作為一種觀念與造形，「原形」／「原型」一詞，頻繁出現在陳幸婉1992年之後的系列作品標題上，很容易讓人聯想到瑞士心理學家卡爾·榮格（C.G. Jung, 1875-1961）的「原型」（Archetype）概念，實際上兩

陳幸婉，〈原形之十一〉，1996，複合媒材，240×202×60cm。

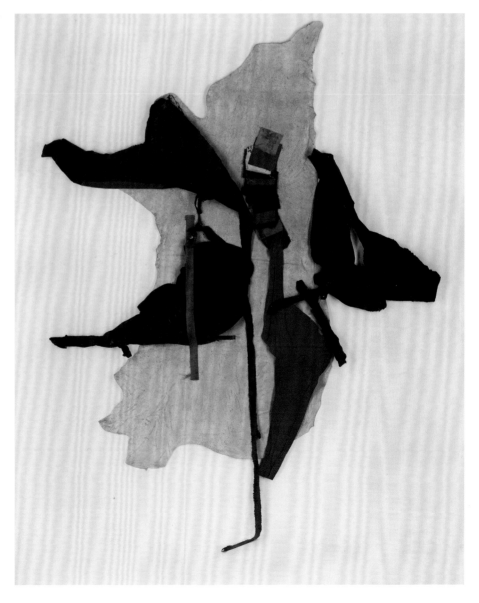

1984年首次個展於臺北一
畫廊，陳幸婉（中）與家
人於〈作品8315〉前合
影。

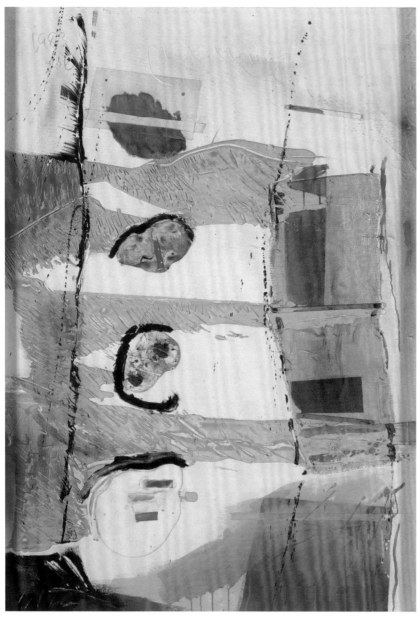

陳幸婉，〈作品8315〉，
1983，複合媒材，
150×107cm。

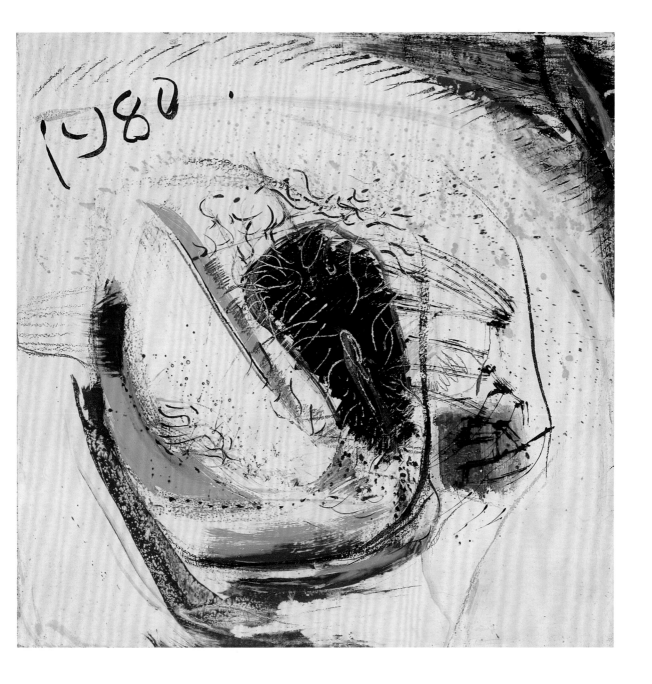

陳幸婉,〈AA002〉,
1980,油彩、畫布,
83×84cm。

者脈絡與意涵皆不同,但在「象徵性」與「潛意識」方面的指涉與探
討,或許潛藏著某種相遇甚或重疊的可能。

　　在1981至1984年和1987至1989年的作品中,當陳幸婉著迷於試
探材質肌理與半立體的繪畫空間,畫面上已經常可見突出的核心造
形,〈作品8315〉或可視為「原形」的雛形。而具體的心核意象其實在
更早前的「抽象表現時期」(1973-1981)即已初見端倪。在另一幅作
品〈AA002〉中,這個鮮明的核心造形語彙,在日後的複合媒材和水墨試
探系列皆可找到蹤跡。

▌「原形」意象的演變 ▐

陳幸婉作品中的「原形」意象，代表的是她所探求的事物本質，從一開始的女性陰核意象，演變成精神性的
永恆真理，將生死、陰陽、自然法則等象徵意涵都納入其中。

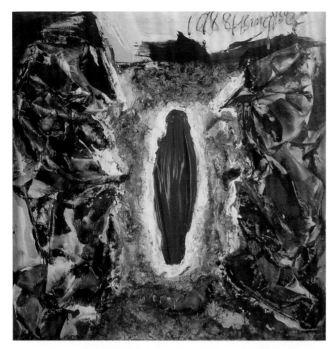

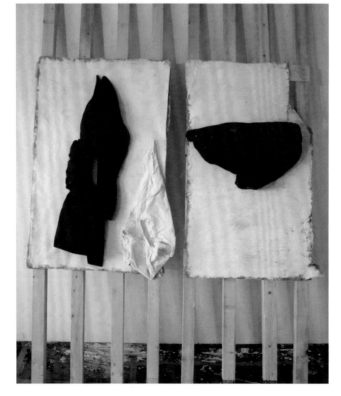

左上圖：
陳幸婉，〈褶之一〉，1988，複合媒材，110×110cm。

右上圖：
陳幸婉，〈原形Ⅰ〉，1992，複合媒材，235×185cm。

下圖：
陳幸婉，〈八根木頭做的架子（原形之八）〉，1996，
複合媒材，250×178×20cm。

右頁上圖：
陳幸婉，〈原形Ⅱ〉，1993，複合媒材，
125×182cm。

右頁左下圖：
陳幸婉，〈原形之十〉，1996，複合媒材，
267×167×44cm。

右頁右下圖：
陳幸婉，〈十字架上（原形之九）〉，1996，
複合媒材，120×90×10cm。

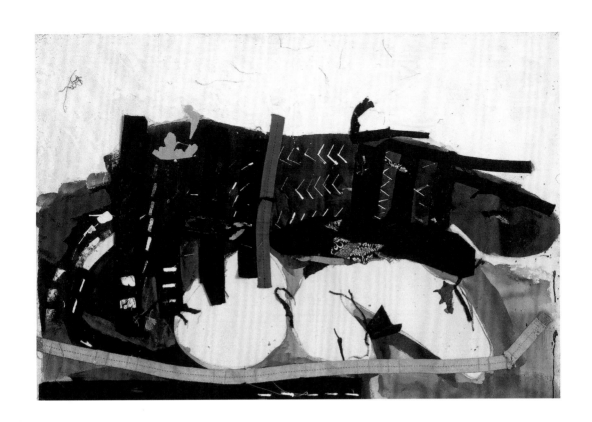

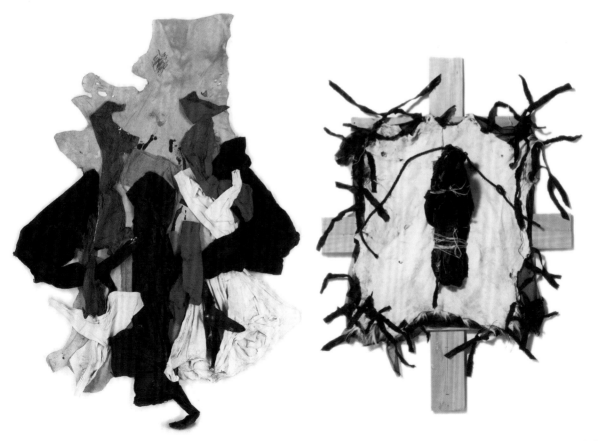

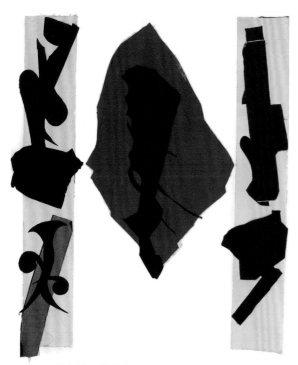

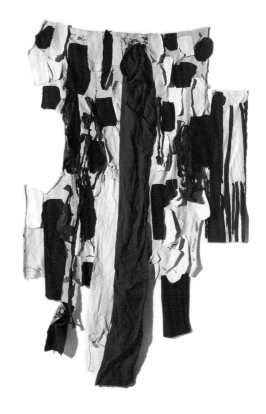

陳幸婉，〈悠遊（紅黑）〉（局部），1994-1998，
複合媒材，280×250×25cm。

陳幸婉，〈一條紅線〉，1994，複合媒材，216×140×22cm。

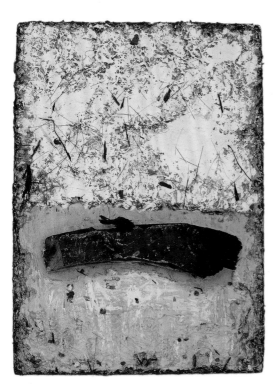

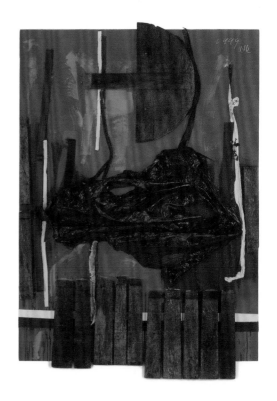

陳幸婉，〈無題〉，1999，複合媒材，65×48cm。

陳幸婉，〈HLMB〉，1999，複合媒材，170×125cm。

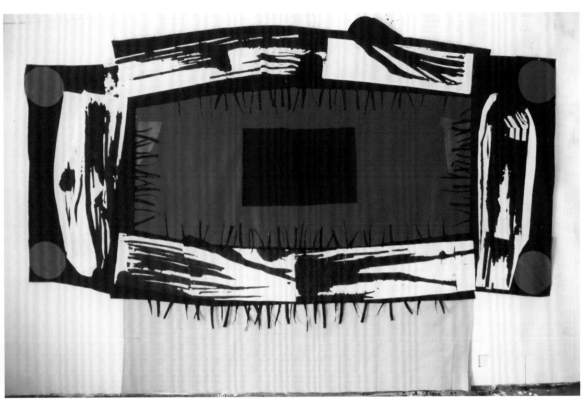

陳幸婉，〈天圓地方〉，1994，複合媒材，240×350cm。

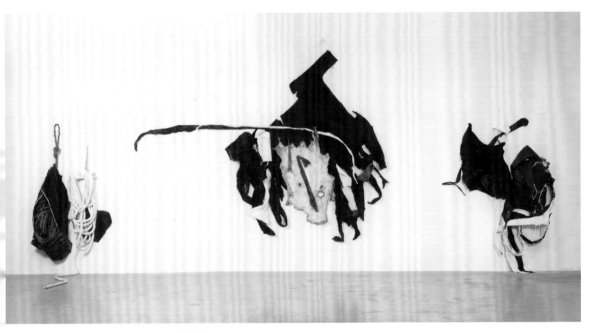

陳幸婉，〈孕藏〉，1999-2000，複合媒材，230×760×70cm。

一場材料的演出——
大地之歌、迸裂、 林無靜樹、羽化

我除了突破畫框，也讓物質延伸到空間裡，像是一場材料的演
出，運用到布料、皮革和繩索等，材料與材料之間看似和諧，卻
是相互爭奪的。這件作品如果能在原來創作它的空間展出，你會
看到它隨著光線、空氣等變化的因素而不同，就像具有生命一
般。

（摘自陳幸婉〈創作中的悠遊者——陳幸婉訪談錄〉，2004）

陳幸婉，
〈大地之歌序曲Ⅰ〉，
1990，複合媒材，
130×162cm。

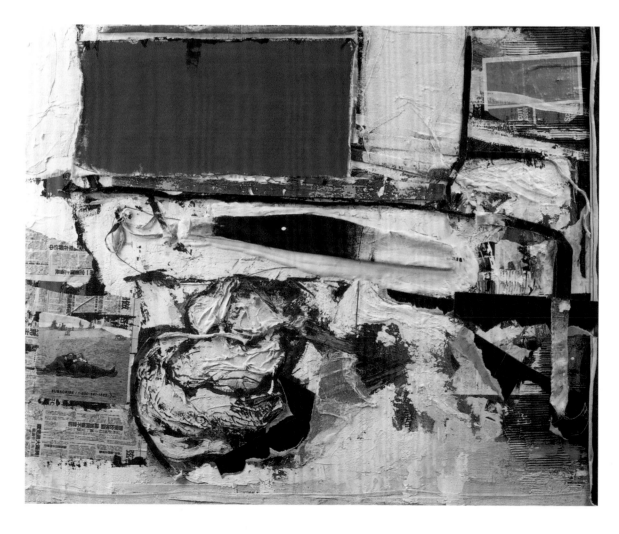

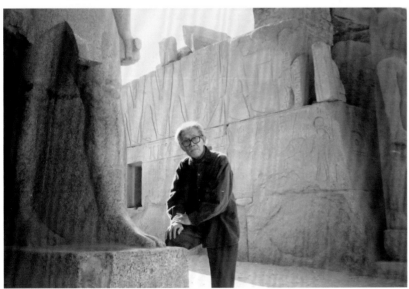

左上圖：
1991年，陳幸婉赴埃及
旅行。

右上圖：
1992年，陳幸婉旅行
埃及期間深入沙漠綠洲
古城。

左下圖：
1993年，陳夏雨留影於
埃及神廟古蹟。

右下圖：
旅行途中發現製革廠，
陳幸婉深為動物毛皮的
原始形質所吸引。

自1991年起，陳幸婉前後造訪埃及八次之多，每一次都是在亞森‧雪瑞夫的陪伴下，遍歷埃及的古蹟和自然風光；其中1993年的一次是陪著父母同遊埃及，對於雕塑家父親陳夏雨而言，別具意義。

不同於一般的觀光客，陳幸婉每次在埃及停留的時間總是超過一個月以上，有時達三個月之久，透過亞森，她更有許多機會深入沙漠和綠洲，去探訪最真實原始的大地樣貌。在她後來的複合媒材作品中，屢見整張動物皮革直接入畫，這與她在沙漠中所見所思有實際的關聯。

陳幸婉曾談及作品突破框架限制之事：

1993年，我開始用多媒材裱貼創作一系列作品，那是我第一次感

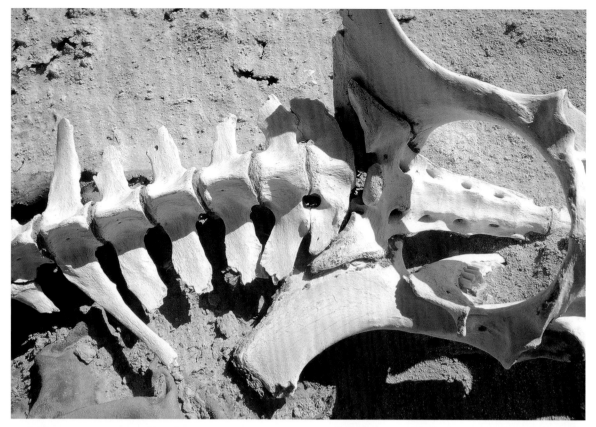

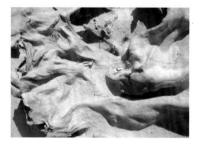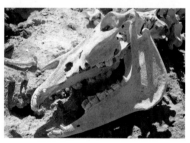

到可以運用自如，也能夠突破框框限制的瓶頸，我運用多媒材去
發展水墨的路線，那些布料就是在代替水墨的線，也就是說水墨
我沒辦法表現的地方，可以用那些布料把它延伸出去，……。

　　此時可見一種將多媒材與水墨並置、相互代換的辯證思維，同時
也打開了材質之間的對話空間。也是從這時開始，陳幸婉的畫作出現
突破框架的嘗試，大量運用布料、紙、墨，以及現成物，以撕、縫、
拼貼等手法，讓材料的形色、質地直接呈現，如1993年的作品〈紅色風
景〉、〈飛躍的紅〉。

　　這一系列作品由於沒有背框，直接在軟質的布上構成，後來也衍生

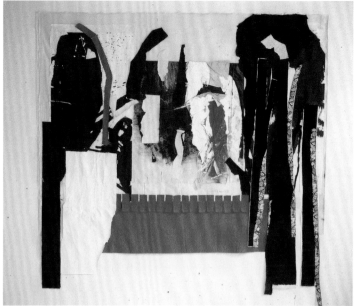

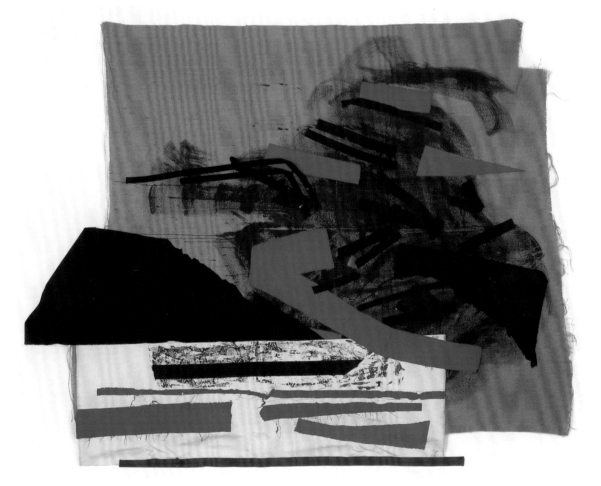

左上圖：1993年，陳幸婉身影。

右上圖：陳幸婉，〈紅色風景〉，1992-1993，複合媒材，215×242cm。

下圖：陳幸婉，〈飛躍的紅〉，1993，墨汁、棉布、裱貼、畫布，212×267cm。

出不對稱的形狀。畫面上多以幾何線條與色塊的組合，間以不定形的視覺元素，如印花布、沾有墨跡的宣紙，讓規律、秩序與隨機、不規則並置，而布料撕裂後邊緣鬆脫的鬚線、穿梭於色塊間的墨漬刷痕等細節，隱含著些許灑脫不羈，整體以視覺元素表達一種純粹的律動感，帶有硬邊繪畫的旨趣，也很容易令人產生現代音樂的聯想。如1992年至1994年間完成的作品〈黑白相間〉、〈直斜線〉、〈藍綠〉、〈瓊樓玉宇〉、〈沉睡〉（P.116）等。

而陳幸婉也確曾透露：「非洲原始藝術和音樂都於此刻對我產生影響，在創作上，我除去表面多餘的、裝飾性的說明，回歸最初本質的雛形，構築原始的形態，顏色也比較簡單，找尋合適的、自然的材料，對創作的過程並不預設目標，期待它真實的發展。」

這些嘗試處處反映著陳幸婉追求「自然」與「本質」的創作意念，無論是為解決畫面空間的問題，或者為了直探內在真實。隨著旅行和生活經驗增加，她陸續加入了動物皮革、舊衣、不同的拾得物等，主要的

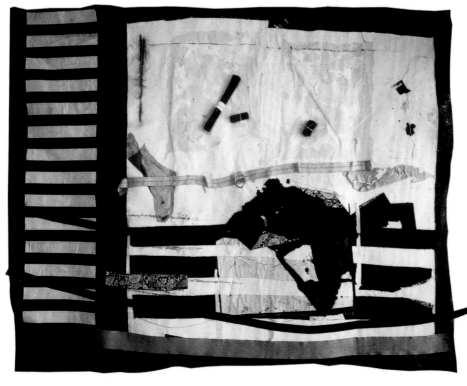

陳幸婉，〈黑白相間〉，1992-1993，複合媒材，183×226cm。

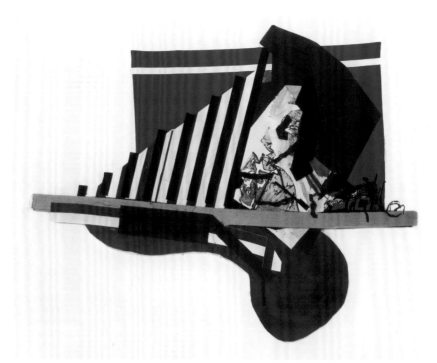

陳幸婉，〈藍綠〉，1993，
棉麻布、壓克力、裱貼，
180×224cm。

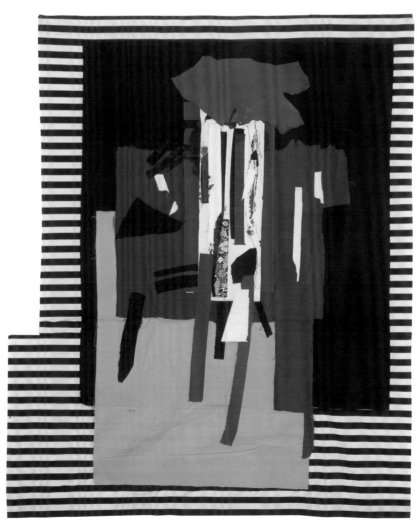

陳幸婉，〈瓊樓玉宇〉，
1993，牛皮、棉布、壓克力、
裱貼，230×188cm。

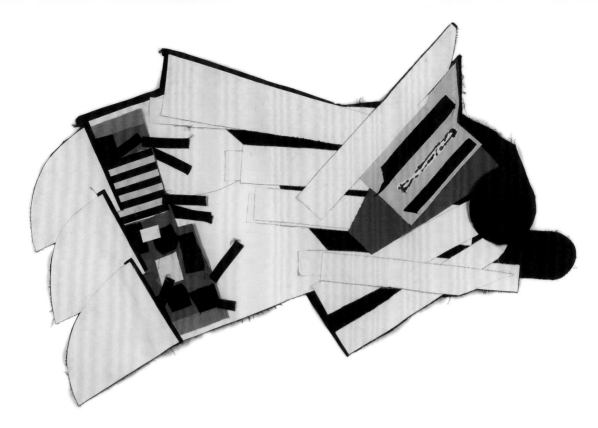

陳幸婉，〈沉睡〉，
1994，複合媒材，
135×225cm。

考量，在它們本身所具備的能量。同時也會因應處理畫面的需求，而予以加工改造，譬如將衣物布料浸泡在顏料中，使其硬挺、易於塑形，也使其更富生命感。

　　陳幸婉曾詳述關於布料、衣物和動物皮等材質運用在作品中的緣由，以及她回應材質的方式和試圖賦予的意涵：

　　　　自1994年始，我經由一個偶然的發現。開始嘗試將布料置顏料（或膠）中，它被涼乾後便硬挺起來，似乎已被注入了能量，具有一種生命力。後來我延伸到使用衣服，它比布料更令我著迷，因它本身更具人體功能的自然外形，所以當它經泡膠、涼乾之立體化後，能量比布料更大。

　　　　當我製成了一堆大小形狀不同的立體材料後，再將它們建構（塑造）成我要的形。一個形牽引另一個形，逐漸發展形成我要的畫面。

　　　　接著在1995年2月，當我第六度訪埃及時，發現那邊的牛羊皮較便宜（因埃及人食肉以牛羊肉為主），我帶回一批打算嘗試做為媒材。這些皮讓我興奮至極，因它們的色彩，自然外形以及質感樸實，加上蘊含十分飽和的能源，使我在使用它們創作時，常

116

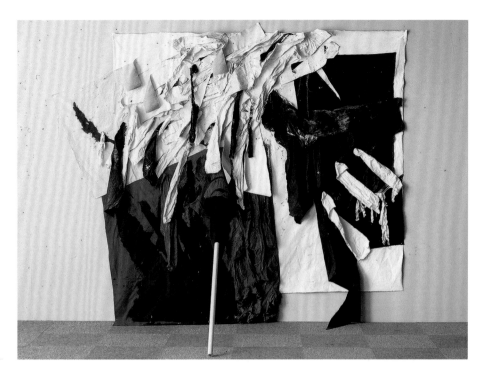

陳幸婉，〈迸裂〉，
1994-1995，複合媒材，
245×285×130cm。

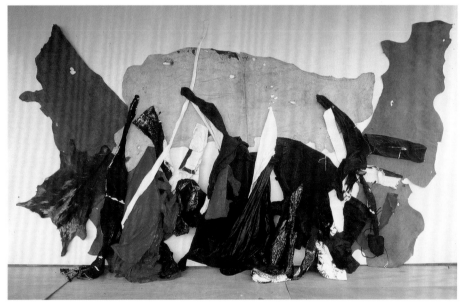

陳幸婉，
〈大地之歌No.1〉，
1996，複合媒材，
245×456×80cm。

成一種亢奮狀態，全身充滿動力，它們的能量注入我身。（註：
這些皮是未精工過的生皮，其中少數羊皮，由屠夫將其抹鹽曬乾
自製而成。而我大多使用牛皮，它們是已經製革工廠做過化學處
理（如防腐、涼乾、壓平等）後的「粗皮」）。

但我在創作的過程中，我使用皮的方式，則與布、衣服不同；我
保留它們的「自然外形」及「質感」、「色彩」。（事實上它們就
是我的靈感之源），除不得已，我從不去破壞它們的自然美。最

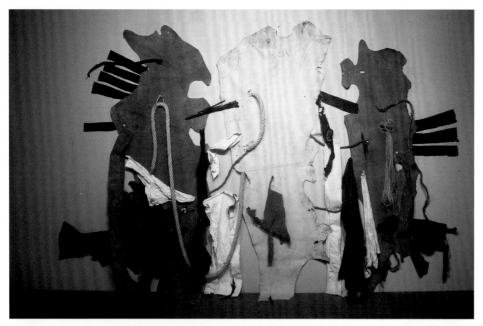

陳幸婉，
〈大地之歌No.2〉，
1996-1997，
牛皮、繩索、布、衣服，
270×430×10cm。

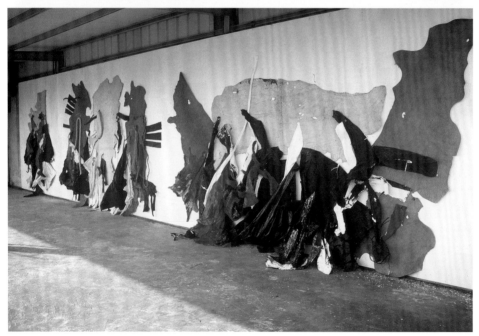

1996年，陳幸婉「大
地之歌」系列作品攝於
臺中大里工作室。

近兩幅較大的作品，如：〈大地之歌No.1〉（P.117下圖）及〈大地之歌No.2〉都是以二塊大牛皮組合，我以牛皮做為作品的根源（底）由此生長孕育出它所需的「質素」（即我用衣服或布做的立體材料）就如同大地孳生萬物，所以這類作品，我以「大地之歌」來命名，它不但歌頌生之喜悦，也默禱死之哀思。

隨著框架的突破，畫面的格局也自然被開展了。1994年的〈迸裂〉（P.117

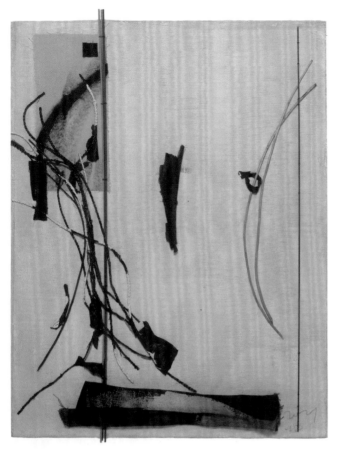

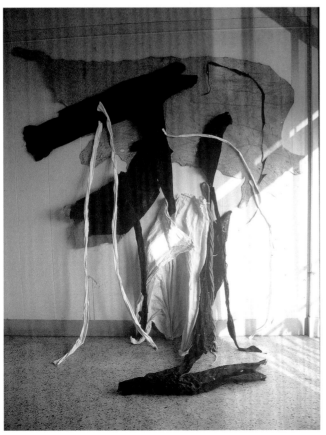

上圖），一種排山倒海、不可抑遏之勢從牆面上衝出，陳幸婉以一現成物木棍，暫時撐住牆上沉重的畫面，卻意外產生一種與現實空間相抗衡的張力。

1996年的〈大地之歌No.1〉如巨浪拍岸一般的席捲而下，這兩件作品，都有一種繁複層疊的量體，強烈而簡單的黑白紅色，整體各具賁張而強盛的氣勢。同年的〈林無靜樹〉，卻像高山流水一般地動靜相間，不見紙與墨卻頗有水墨意味。2001年的〈羽化〉約略能見到這樣簡單內斂卻不失生動的氣韻，而那是幾經轉折後，立體返回平面，繁複歸向單純的結果。

以〈林無靜樹〉為例，它是由牛皮、浸泡過顏料的布、衣服和繩索組成，從牆面延伸到空間，垂掛到地面，單純的皮革原色與黑白兩色，結構輕鬆卻不失抑揚頓挫、虛實掩映，不似同時期「大地之歌」、「戰爭與和平」系列那樣沉重而哀傷，這件作品相較之下顯得疏朗有致，逸筆草草，與充滿魏晉玄思的標題很能相互呼應，若將它視為陳幸婉水墨作品的立體版，亦未不可。

上圖：陳幸婉，〈羽化〉，2001，複合媒材，92×73cm。
下圖：陳幸婉，〈林無靜樹〉，1996，複合媒材，250×245×116cm。

5.

凝視死亡
接近真實

陳幸婉，
〈99LM1〉（局部），
1999，複合媒材，
85×64×10cm。

死亡，更具「真實」。

他已不需「偽裝」，他也無法再保護自己，

只能任風雨霜雪蟲蠅……擺布，

直至復歸塵土。

——摘自陳幸婉札記，1997

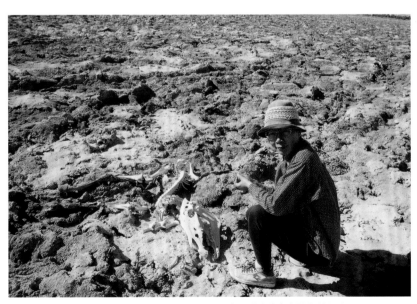

1995-1997年間，陳幸婉旅行埃及，深為沙漠中的真實景象所吸引。

向漢娜・威爾克致敬

　　生命總是伴隨著死亡，陳幸婉的作品謳歌生命，也凝視死亡。她所關注的其實是生命整體。

　　死亡，早已是陳幸婉作品中不可抽離的一部分。或者應該說，那「凝視」所關注的對象，從來不只是「死亡」，還有與它緊密依存的──與死亡相對的「生存狀態」，以及被死亡所揭露的「真實」。這些繫念，在藝術家心、眼、手的揉捻轉化下，形諸於「大地之歌」、「生命的頌讚」、「生命之探」、「原形的探求」、「接近真實」、「戰爭與和平」等系列作品，成為陳幸婉作品中獨特且醒目的景觀。

　　她有多件作品分別為人類歷史上慘痛的屠殺、荒漠中風化解體的動物屍骸、地震災難和父親病危而作。凝視那些崩毀和死亡，藉以接近沒有偽裝的真實，她創作了〈大地之歌〉、〈戰爭與和平〉、〈向腐敗政權的控訴──為二二八的死難者及其家屬而作〉、〈分崩離析〉、〈傷〉(P.124)等具有史詩般氣勢的作品。

　　陳幸婉在1995至1996年（未完成）之作〈向漢娜・威爾克致

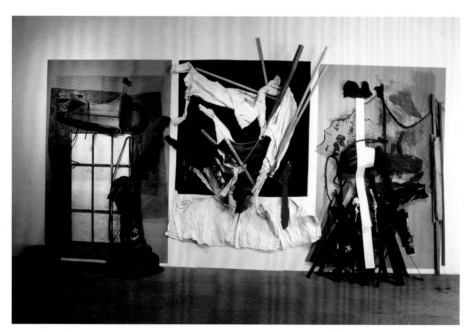

陳幸婉，〈向腐敗政權的控訴──為二二八的死難者及其家屬而作〉，1998，複合媒材，320×580×80cm。

右頁上圖：
陳幸婉，〈向漢娜・威爾克致敬〉，1995-1996，複合媒材，207×286cm。

右頁下圖：
陳幸婉，〈分崩離析〉，1999-2000，複合媒材，125×170×10cm。

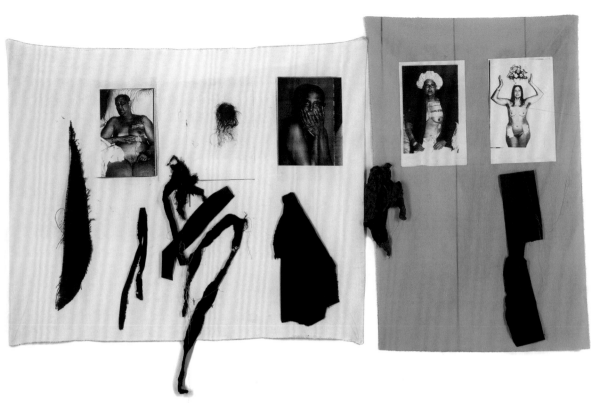

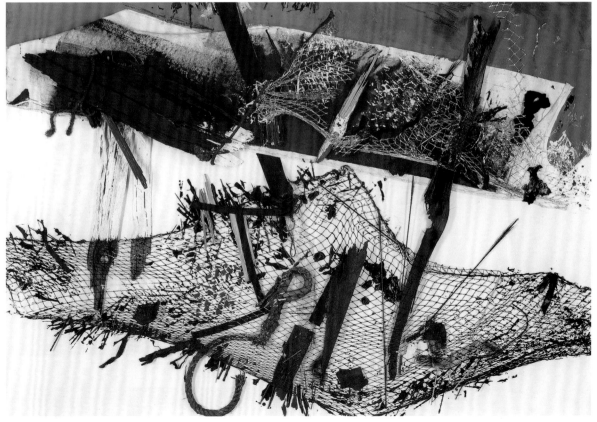

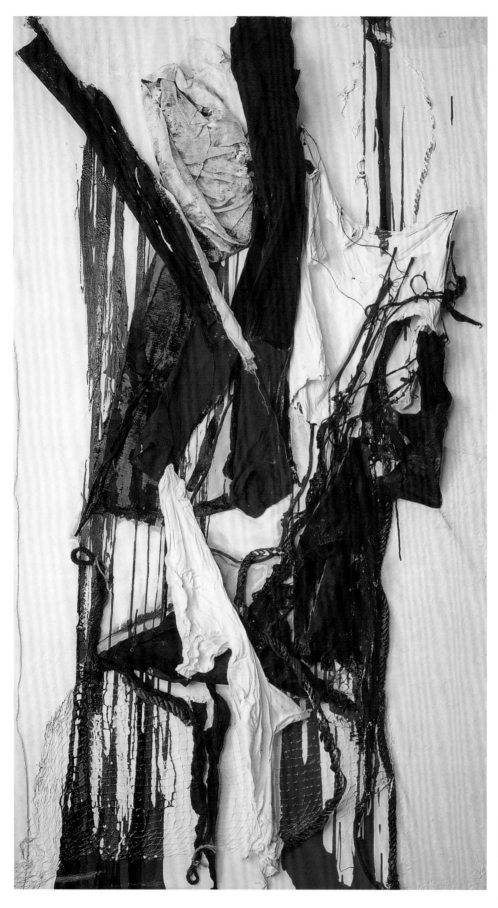

陳幸婉，〈傷〉，
1999，複合媒材，
220×126×10cm，
臺北市立美術館典藏。

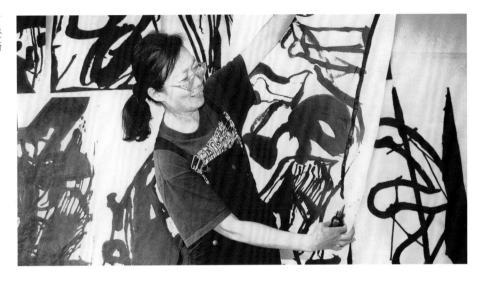

1999年6月，陳幸婉接受一位德國記者採訪時所攝。

陳幸婉，〈德國印象——聽了葛瑞斯基的第三交響曲之後〉（局部），1998，墨水、宣紙，137.5×417cm，國立臺灣美術館典藏。

敬〉（P.123上圖），則是她對美國藝術家漢娜‧威爾克（Hannah Wilke, 1940-1993）罹癌後，坦然面對死亡到臨，以攝影詳實記錄自己身軀變化，所表達的感動和敬意；她也曾在聆聽葛瑞斯基（Henryk Gorecki，波蘭現代作曲家，1933-2010）為納粹受害者悼亡而作的「第三號交響曲」之後，深受感動，於1998年交出了〈德國印象——聽了葛瑞斯基的第三交響曲之後〉水墨六拼連作。2000年至2001年間，陳幸婉更親自走訪德國和波蘭的多處集中營，身歷其境後，創作了〈2000三拼〉（P.126上圖）和〈夢、希望、

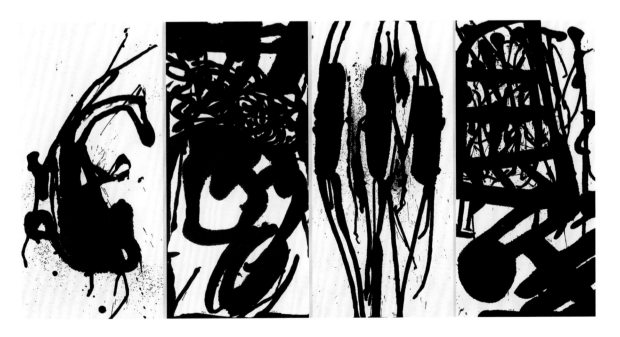

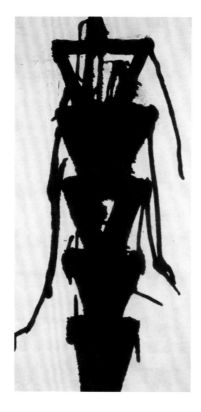
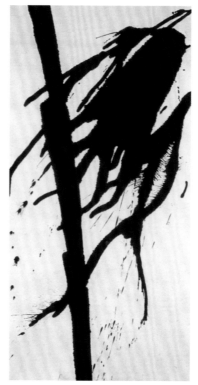

死亡〉等水墨作品。

　　這件〈向漢娜·威爾克致敬〉（P.123上圖）的複合媒材作品，在她向來排除敘事性格的抽象作品中是少有的創作主題，或者可以說，她的創作本來就沒有特定的主題，總是因著生命中所遭遇到的人、事、物，隨機地流轉變化著。可以確定的是，威爾克拍攝自己罹病的軀體的舉動，觸動了陳幸婉向來追尋真實和探究生命、死亡的創作意念。

　　陳幸婉以最簡單的黑白影印方式直接援引威爾克的攝影圖像，這種手法也常見於她在1980年代末常將外國報章雜誌裡的人物影像和其他不相關的材質拼貼於畫布上。不同的是，這次的圖中人物有名、有姓、有故事，也不是為了畫面構圖的需要，而是純然的以影像中人為主體。陳幸婉將四、五張大小不一的圖像裱貼在黃色、白色的布幅上，加上幾縷或撕或剪的紅、黑布條，零星地垂掛在威爾

2019年10月，漢娜・威爾克1940-1993年的作品在紐約現代美術館展出時一景。

左頁上圖：
陳幸婉，〈2000三拼〉，
2000，墨水、宣紙，
140×70cm×3，
臺北市立美術館典藏。

左頁下圖：
陳幸婉，〈夢、希望、死亡〉，2000，
墨水、宣紙，
138×70 cm，
高雄市立美術館典藏。

克的身體影像下方，脫序的經緯，成團的皺褶，呼應著影像中因化療而掉落的毛髮，和覆蓋在傷口上的紗布，一股淡淡的哀傷愁緒就鋪展在簡單隨意的構圖之中。

而漢娜・威爾克是誰？如果你讀過20世紀美國女性主義藝術的發展史，大概會對這位把身體當做創作媒介的藝術家存有印象，她曾經調皮又嘲諷地將嚼過的口香糖捏塑成女陰的造形，貼滿自己年輕美麗的裸體和臉上擺姿勢拍照，名為「明星化物體」系列（S.O.S — Starification Object Series, 1974）。

在美國，1960、1970年代崛起的一批女性主義藝術家幾乎不約而同地，將焦點放在女性生殖器的心核意象上，這群訴諸性別政治議題的藝術家，在探討此一象徵符號的意涵之時，也試圖討回一向被男性觀點支配的女性身體的詮釋權。

威爾克以陰唇造形的口香糖雕塑，結合了肢體演出和攝影，宣說女性身體與情慾自主的意圖再明顯不過，這樣的舉動在當時無疑是大膽激

進的。那些肉色的口香糖疙瘩一般黏在她身上，透過照片呈現出來，就像是皮膚長出了癲癇或疥瘡，顛覆了刻板化的女性身體，另一方面，則彷彿預言了她日後被癌症侵蝕的軀體。

威爾克在1993年逝於癌症。在她過世前，她仍持續以身體來創作，以攝影記錄自己罹癌後身體的一連串變化。不改過去激進的作風，這一次，她在鏡頭前公開裸裎的是一副病體，不同以往的是，她的身體已呈臃腫塌陷，因為化療的緣故，頭髮漸漸稀疏，而且面容憔悴。那是一副被癌細胞所侵蝕的身軀，她一雙眼睛則毫無懼色地凝視著鏡頭，而鏡頭記錄她對抗死亡同時走向死亡的過程。

陳幸婉在美國停留期間，曾在一次展出中看過漢娜·威爾克這一系列的作品，巨幅的影像令她深受震撼。而震撼她的，與其說是威爾克大膽地公開自己不再美麗勻稱的體態——那插著管線、不再自主的身體，不如說是她那與死亡對望的無比勇氣，以及毫不虛矯掩飾的態度。陳幸婉在筆記中寫道：「那些展出的相片比人等身還大，且赤裸裸地呈現出此藝術家一種堅決抗拒死亡的精神，卻又脫離不開死亡的陰影。她的一雙充滿鬥志的雙眼，至今仍深印我心，使我覺得靈魂不死」。

在死亡面前，性別的議題變得不那麼尖銳突出。透過威爾克的自我影像，我們看到死亡不再只是一個短暫的瞬間，而是存在身體裡的一顆種籽慢慢發芽長大，直至將活生生的軀體一點一滴占有。而威爾克的眼睛總是直視著照片外的觀者，她讓我們看見她正以「觀看」的姿態來對抗生命的傾圮。

傷和孕藏

2000年陳幸婉因展覽受訪時談到：

1997年以後，我的生命和創作都可以說是步入另一個階段，最關鍵的原因即是面對父母親的病與死。那年7月，父親在工作室裡摔倒，直到今年初過世，有很長一段時間是我在照顧他，無論如

人生逆旅 異國體驗
陳幸婉刻畫生命的觀點

【本報訊】在行旅間，畫家陳幸婉對人生和創作的體驗往往獲得了不同啟迪，在精神上因而有更大的開展；目前，她在台北漢雅軒展出近兩年的作品，也就是她深入接觸德國人文化特質後獲得的衝擊的呈現。

陳幸婉此次發表了新作十五件，在主題內容上大致可畫分為三方面。「病與死」刻畫了父親陳夏雨的逝去引發她內心的傷痛；去年五月至七月，陳幸婉應邀至德國盧比克（lubeck），此次展出的另一系列「德國一印象」則是受德國文化衝擊後完成的。第三個系列則仍以個人為出發點，綜合生命經驗及對大自然的體會所凝練。

去年，陳幸婉在音樂中引發了對納粹集中營的非人性措施的意象探求，今年四月，她更親自造訪了數個集中營，以求取對廿世紀人類最大規模的殘暴罪行

的深層體認；驅使陳幸婉四處行旅的動力，固然是精神與毅力的展現，但更重要的則是以藝術創作追求真理的決心。不論去年在德國、幾年前到埃及，她同樣透過了繪畫漸近且多元的探討東、西文化的融合、衝擊和對話，此次個展的作品即透過德國文化本質中的矛盾，進而表現對人性的深刻反思。

陳幸婉採取的材質和造形方式，其實也與她的思考方式有關。例如她將棉布或石膏等混合媒材裝貼成有肌理的原形的探求，也將浸泡過膠和顏料的衣服、布料塑成介於繪畫和雕塑之間的形式，使作品傳遞著材質與能量交替的活力，象徵著生命的原動力和訊息。總結多年的創作經驗，陳幸婉吸收了西方藝術的長處，也避免了單純的模仿，強調個人的觀點，這也成為她的作品的最大特色。

右上圖：
2000年，陳幸婉於臺北漢雅軒展出時宣傳品。
左上圖：
2000年，《民生報》報導陳幸婉於臺北漢雅軒展覽的藝術新聞。
左下圖：
1997年，陳幸婉陪同父親陳夏雨觀賞誠品畫廊展出的陳夏雨作品。

何，我不能把自己放在首位，創作也就稍有停頓……。

為了投入創作與展覽，經常身在海外的陳幸婉，心裡總是牽掛著雙親，尤其當他們日漸年邁、身體衰退之時，內心掙扎也愈強烈，她曾在2000年5月30日的札記中自述：

> 這段期間（指1997年夏季，父親因在工作室摔傷，身體日衰之後）的創作心情，是背負著嚴重的罪惡感的。有時為了創作，無法照顧雙親，痛苦啃噬著炙熱的心……，只好咬緊牙根告訴自己：暫時割捨掉這個臍帶吧！安心工作──尤其當我在國外的時候，心裡總有揮不去的雙親之情。

可以說，最近幾年的作品都是以「犧牲了孝順父母」為代價換來的。

而對雙親的感念與孺慕之情，堪以〈傷〉（P.124）和〈孕藏〉（P.109下圖）為代表。此二作皆為複合媒材，是她生命步入成熟中年、形意交融的傑作。

前者〈傷〉是在德國駐村創作籌備展覽期間，接獲父親病情惡化訊息時，強忍哀痛勉力完成。她以慣用的布、衣物、麻繩、網絡等材質，結合對比強烈的紅、黑、藍油彩，以一種

巨流沖刷般的態勢，浮現在白色的基底上，形成半立體的浮雕畫面。強烈的張力和豐富的肌理層次，猶如磅礴跌宕的樂曲，也彷彿內心劇烈撕扯的具體呈現。她將此作題獻給敬愛的父親陳夏雨，自責未能侍親在側而寫道：「這是用一顆受傷的心與哭泣的靈魂所完成的作品」。

同一段期間所作的〈孕藏〉，則是由一張飽具能量、「宛如生命之源」的獸皮開始，逐步向周邊發展成形。在與材質的互動對話中，獸皮、布料、繩索等素材，仿如被灌注了作者的精神意念，不再只是物理性的存在，它們有了生命和表情。陳幸婉自述：

這件作品如同我的其他所有作品一樣，沒有預先的構想或任何相關的草圖。

我的多媒材作品之起源有時是從一小塊材料出發，出於對該材料本身的感動——我觀望它、凝視它，它慢慢開始發酵，便自然的引發出了我的話題——如同細胞分裂一般，由一個媒材向四面八方醞釀開來，不同材質之間的關係，形色方面的處理，其實都是非常直觀性的繪畫語彙。

此作品分左中右三部分，中間主體部分的獸皮，便是此作品的生命之源，它所釋放出的能量，深深振奮我心。

作品完成後，取名為孕藏，是由於此作品中間主體部分宛如一個女性的生命體，如大地之孕育萬物，包容萬物。

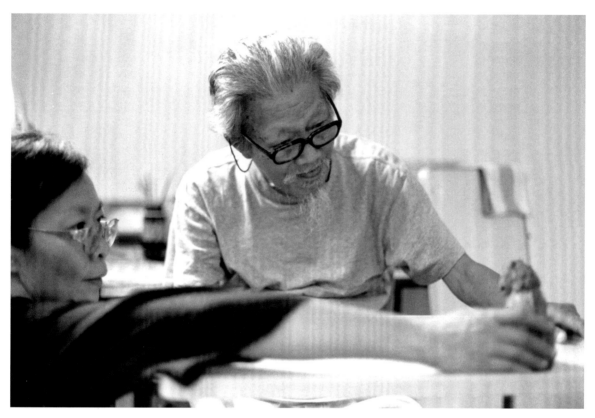

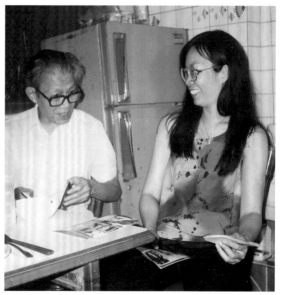

上圖：1999年，病中的陳夏雨與愛女陳幸婉，觀賞古董木獅子。圖片來源：王偉光攝影提供。

左下圖：2000年，陳幸婉與母親施桂雲（左）及程延平的母親（右）合影。

右下圖：陳幸婉與父親陳夏雨在家中討論複合媒材作品。

捨棄框架，陳幸婉採慣用的三聯作布局，由位居中央的獸皮／黑色主體，統攝左右兩側的不定形量體，各自獨立又彼此意氣相通，形成一種「依偎／顧盼的關係」。在這「三位一體」或「三部曲」的構成中，左右兩側各有一囊狀的立體造形，宛如一種生命體或子宮，在如封似閉之間，又有一種緩緩游移的蠕動態勢，引發生殖／死亡的聯想。黑白紅三色參差交疊，節奏分明，而構成這些造形的線條，時而婉轉流暢，蘊藏無限生機，時而如鐵畫銀鉤，狀寫生之掙扎。整體統一在三個主體造形的虛實動靜之間，陳幸婉藉此表達頌讚母性／大地的包容與孕育能量，雖未言明獻給母親，卻已在〈孕藏〉的命名中，表達了不言之喻。

羽化

在陳幸婉多元的作品中，「死亡」這一或顯或隱的主題，是最無法

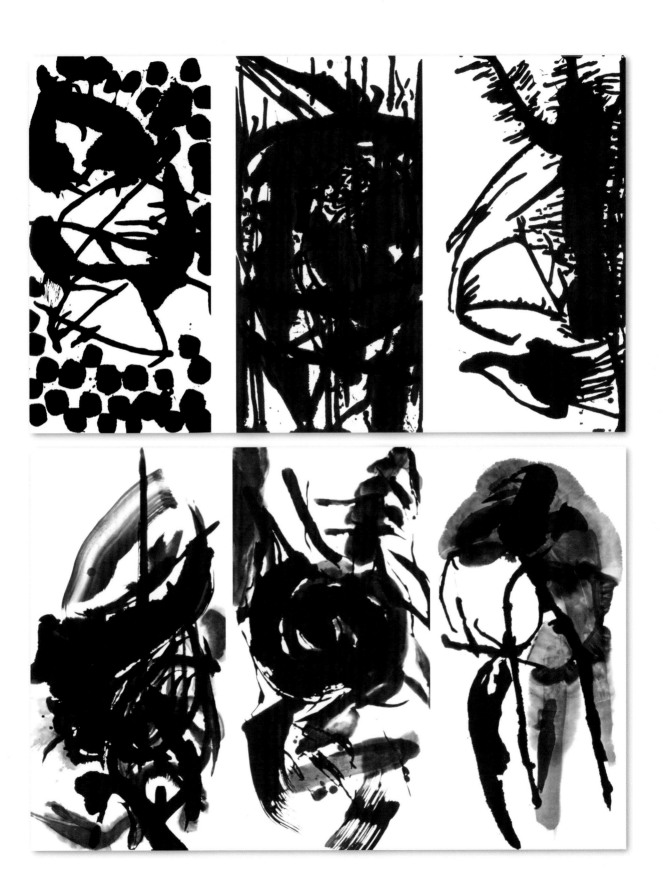

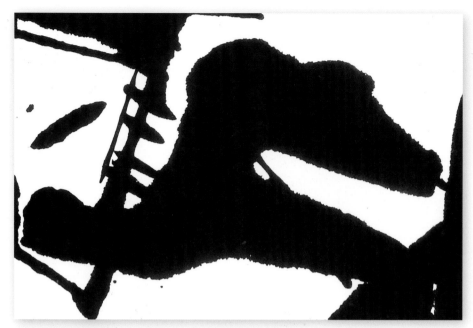

陳幸婉，〈形〉，2000，
墨水、宣紙，50×70cm。

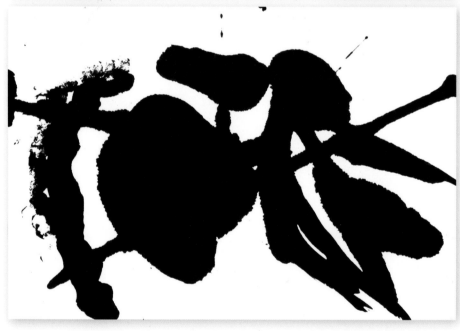

陳幸婉，〈2000P6〉，
2000，紙上水墨，
50×70cm。

被忽視的，包含她自身過於匆匆地謝幕，彷彿她把自己活成作品的一部
分，以致終結也如此強烈而令人錯愕。

2004年，她以五十四歲的英年在巴黎離世，一個她最初嚮往流連也
準備告別返鄉的藝術之都。醫院的死亡報告是乳癌末期。

生前的最後幾年，她積極投入「法輪功」的修煉，總是予人精神奕

2004年，陳幸婉的告別式於法國舉行，出席者包括彭萬墀（左4）、陳英德（左5）等數十人。

奕的印象，而這也與她向來追求心靈的自由與純淨很是相應。由於頗收功效，似乎也讓她堅信練功對身心各方面的幫助，或許因而耽誤了治病的時機。

修煉對她的影響，還包含在後期的藝術思想和創作態度上。她相信「修煉能提昇創作的內涵，創作時當然也在修煉當中」亟思將藝術與修煉合而為一，於是她開始反省過去一路走來的創作過程，也開始思考如何反璞歸真。反映在作品裡的痕跡，包含水墨的構圖和線條愈加散淡，多了墨的暈染層次，也多了留白。複合媒材較少用了，一幅名為〈羽化〉（P.119上圖）的作品，用了幾根或彎折或直立的細藤，黑色碎布和細繩若干，營造出一種輕盈而無以名狀的畫面。中間一小塊黑色碎布隱隱呼應著「原形」，但變得前所未有的小，似乎訴說著，之前那如此不可忽視的追求與執念，都已經慢慢放下，可以化為灰燼，也可以隨風而去。

以材質靈魂譜曲
用繪畫創作音樂

6.

陳幸婉，
〈AA033〉（局部），
2001，複合媒材，
55×45.5cm。

我經常流連在那些數千年前的古蹟、廢墟間，感受被大自然洗禮後的文明，欣賞它們千古不化的悲壯之美。

靜靜的把對生命的愛，對大自然的愛，匯聚成河，慢慢的過濾，慢慢的澄清，最後凝鍊成一抹堅實的痕跡，斑斑駁駁。

——陳幸婉札記，1987

對幸婉而言，材料是有靈魂的，她所做的，是透過創作，讓這些材料的靈魂共同譜出一首和諧、完整的曲子。幸婉就像是一位音樂家，以繪畫來創作音樂的藝術家。

——亞森‧雪瑞夫

約1991年，陳幸婉攝於埃及Siwa沙漠中。

原形象徵真理精髓・開闊隱喻自然生死

　　身上流著雕塑家父親陳夏雨的精神血脈，陳幸婉沒有選擇雕塑，而是選了繪畫的路。藝專西畫組畢業，三十歲前後，她接連辭去教職、入李仲生門下、展覽、獲獎、赴歐遊歷、走出婚姻……，一步步確立了以藝術為一生的職志，也投入了一條無止盡的追尋道途。

　　她的作品自始即展現出一種迸發的生命力，充滿著感官、奔放與靈動的氣勢，而隨日後生命經驗的累積與文化視野的延伸，愈呈收放自如、大開大闔的格局。

　　成長於現代主義美學在臺灣扎根盛放的1970、1980年代，陳幸婉以抽象表現風格起家，復以自動性技法，先後在複合媒材和「紙上墨水」的實驗上著力，繼而將兩者交互運用、共冶於一爐。她在作品中訴說對自然的體會，對生命的感悟，以及對人類整體處境的觀照，終於在1990至2000年間，由大膽不羈的探索推敲，而逐步臻於成熟開花，綻放異彩。

經過1990年在巴塞爾的水墨初探，陳幸婉自此複合媒材與水墨並行創作。

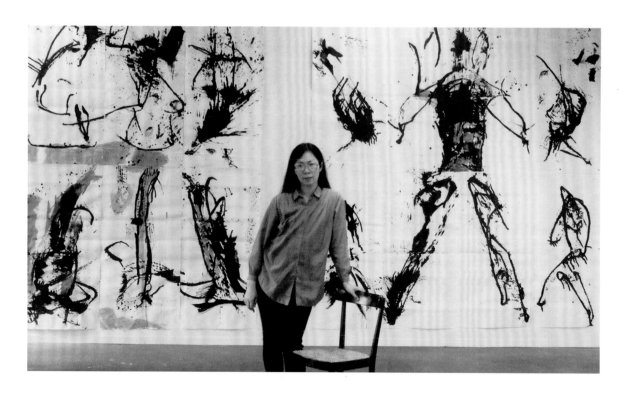

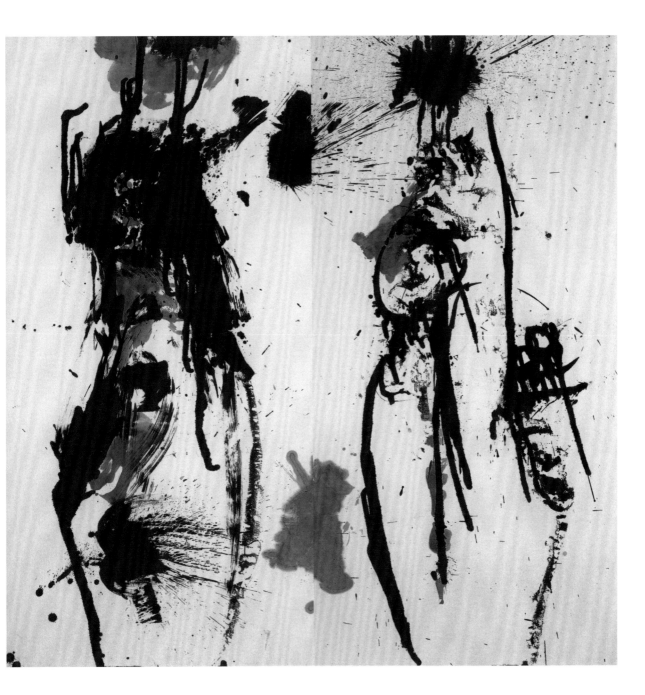

陳幸婉，〈相對〉，
1990，水墨、紙本，
137×137cm。

作為一個藝術家，陳幸婉意欲追求的是一種本質性的存有，她相信物質表象內裡藏有恆存的真理，而那也是一種完全抽象的存在。這樣的「真理」，存在古文明單純的造形、部落音樂未經修飾的「原音」，以及自然生物的骨骼化石中——所有多餘的假象皆已消除，剩下永恆不變的精髓。她以「原形」為那無可名狀、若隱若現的原始意象命名，並

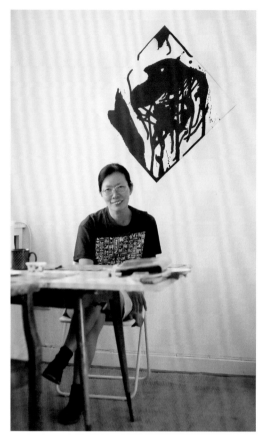

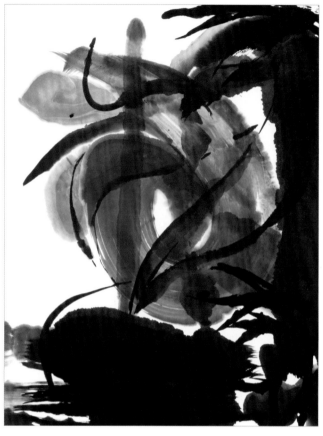

且視其為「真理精髓」的象徵。

在她的作品中,她讓潛藏於意識冰層底下的原始欲求,順著自動性技法的牽引,逐一浮顯為位居中心的紅、黑主體造形,此一反覆出現的「原形」意象,喻示著生命遷流中恆常不變的本質;而那些如植物蔓生、舞動的線條構成,以及丘壑般的皺褶肌理,則呼應著自然法則的歙張起伏、開闔律動,如同一闋闋「生命之歌、死亡之舞」。

無論是複合媒材的突破框架、讓材質自身說話,或「紙上墨水」的融會東西、自創新局,都隱約扣合著此一「原形—真理」、「開闔—生死」的命題而開展。陳幸婉的創作方式是直觀的、不預設主題的,作品的起始往往從對物象的觀察凝視中,慢慢向外延展,也如細胞分裂般醞釀發酵,平靜而自然。過程中有意識地屏除一切修飾與造作,追求她所嚮往的原始藝術的質樸單純,以及古文明洗練典雅的美感。

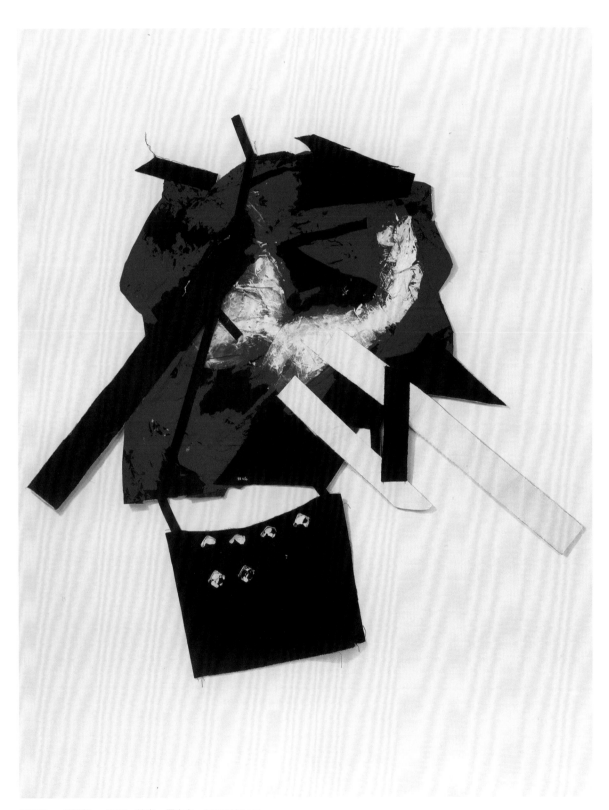

陳幸婉，〈飄浮〉，1993，棉布、壓克力，286×202cm。

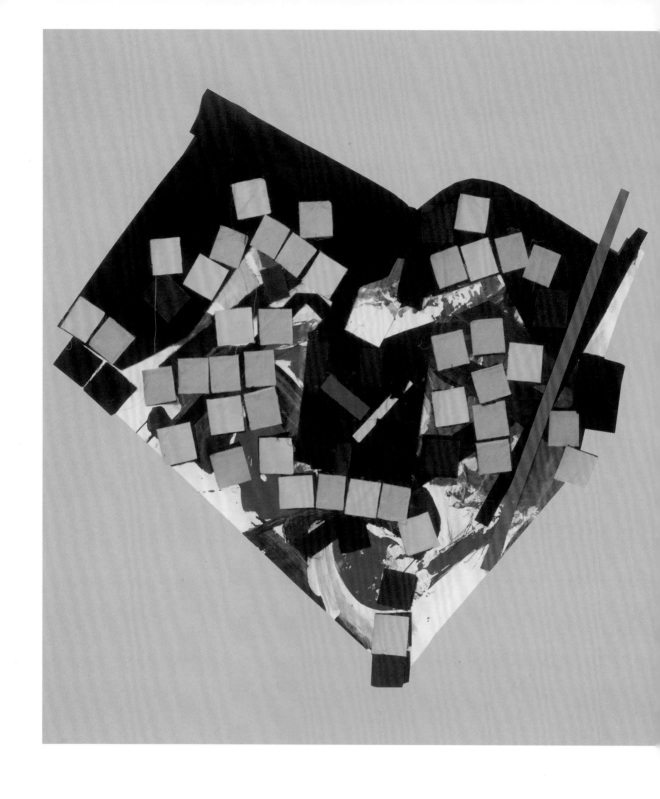

陳幸婉，〈黃色方塊〉，1993，棉布、壓克力、裱貼，193×190cm。

右頁上圖：陳幸婉，〈一條線〉，1995，麻布、棉布、壓克力，80×132cm。

右頁下圖：陳幸婉，〈無調性變奏〉，1996，複合媒材，220×244×28cm。

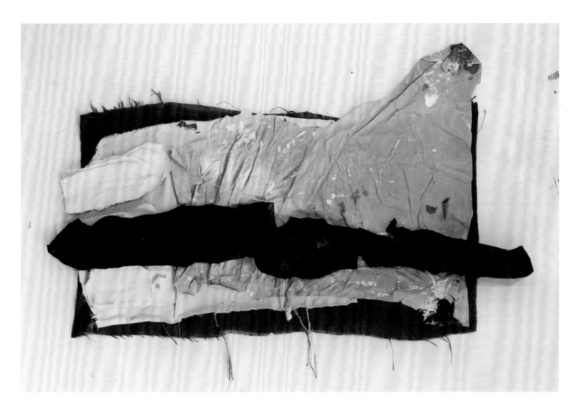

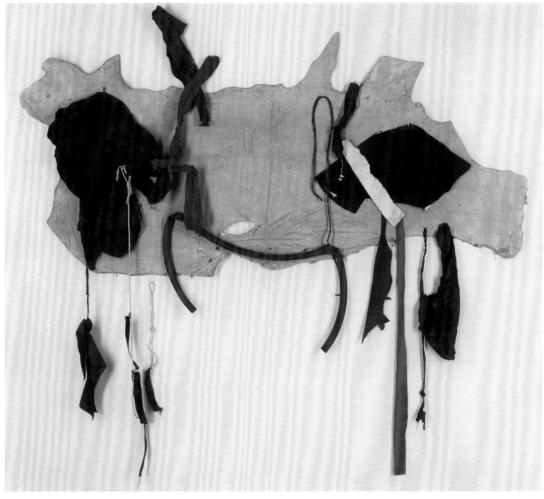

左頁圖：

陳幸婉，
〈AB061〉，
1999，複合媒材，
79×43×6cm。

傾注生命熱情・走出框架局限

　　從1970年代中的強烈色彩、大筆揮灑，到1980年初期以石膏入畫，藉其流動與凝固過程中所產生的肌理變化，呈現非敘事性的「心象」，再到1987年之後出現厚重凝滯的浮雕式畫面，情感的強度一直都是陳幸婉作品中最鮮明的特點。

　　及至1990年代以降，紙上水墨的試探，走出框架、跨進空間的複合媒材，布料、皮革、繩索等材質的加入，都在一種出於「內在需求」的驅使下，被注入飽滿的精神能量。

　　就像她的作品經常挑戰著繪畫與雕塑的邊界，從平面走向三度空間，從立體復歸平面；複合媒材與紙上墨水雖然各自獨立，卻也可以並置或相互代換、延伸。陳幸婉中後期的作品常因旅行見聞感懷，而出現

左圖：
陳幸婉，〈2000P18〉，
2000，紙上水墨，
140×70cm。

中圖：
陳幸婉，〈2000P4〉，
2000，紙上水墨，
140×70cm。

右圖：
陳幸婉，〈2000P2〉，
2000，紙上水墨，
140×70cm。

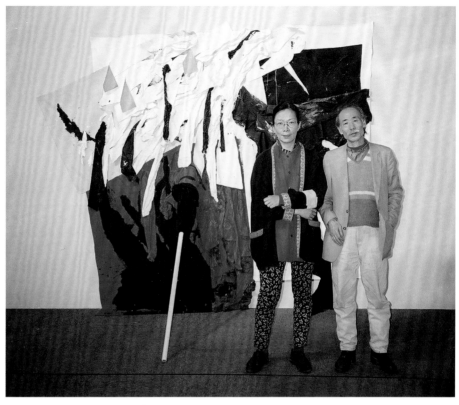

1997年，陳幸婉與藝術家
秦松合影於北美館個展。

下圖：
1999年，陳幸婉水墨作
品〈德國印象──聽了葛
瑞斯基的第三交響曲之
後〉（局部）展出於德國
盧北克藝術工作坊一隅。

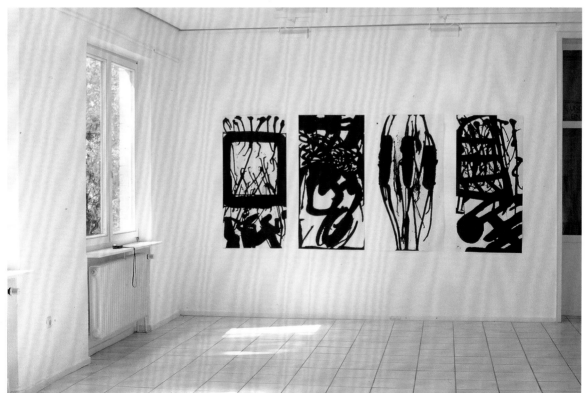

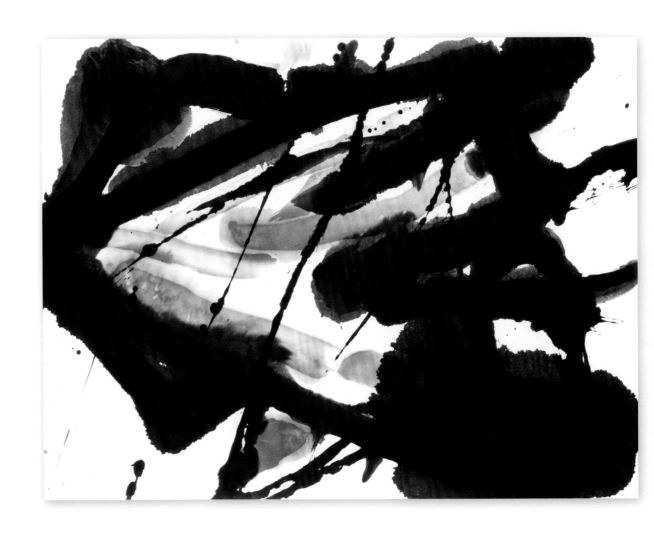

陳幸婉，〈0208P41〉，
2002，紙上水墨，
69×91cm。

帶有歷史性與敘事性的題材，有時也因此模糊了敘事／非敘事、抽象／
具象的壁壘分明。可以說她總是以情感的再現，統合了上述諸多分別，
也因情感的流動，消弭了絕對的界線。

　　旅法藝術家彭萬墀先生和他的愛女藝術史學者彭昌明一家，是陳幸
婉經常聯繫、造訪的朋友，他們深知陳幸婉受父親陳夏雨身教的影響，
父女兩代人都以同樣的毅力精神投入藝術，彭昌明在紀念文章〈太陽下
的陰影線〉中寫道：「儘管藝術家的人生充滿不穩定、不確定，陳幸婉
她還是一心獻身藝術。她身上有一股熱火，驅策著她迎向命運，想都沒
想物質因素可能有一天會困住她的熱情。這股內在召喚將她推向未知，
推著她去探索新的表現方式。」

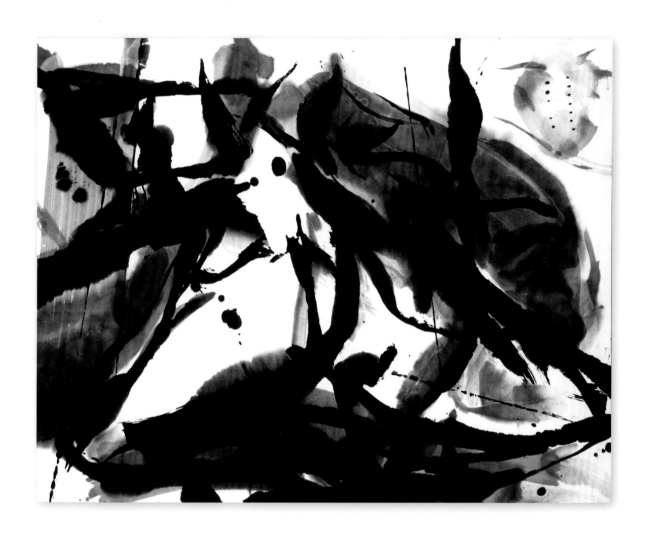

陳幸婉,〈0208P30〉,
2002,紙上水墨,
69×88cm。

正因陳幸婉總以生命的觀照出發,付之誠摯的情感,不為形式與媒材所拘限,而能看出蘊含其中的生命能量,在推敲挖掘之中轉化了它們,使其展現出物質性以外的精神內涵。藝術評論家陳英德在一篇1997年的評論文章〈材料組構中的精神性——看陳幸婉近作〉即指出:「陳幸婉在集聚材料的作品中注入了『能』的要素。沒有人的衣服、布料,死去的動物皮質等,原都是塌軟無氣的,經過她的處理安排,給予活力,表現了生也暗示了死。她的作品與極限派的無情、冷漠,產生了對比……」。

此外,在2005年的一篇追念文章〈潑辣墨色中立精神——我對陳幸婉及其藝術的印象〉中,陳英德對陳幸婉的水墨作品則有另一番評

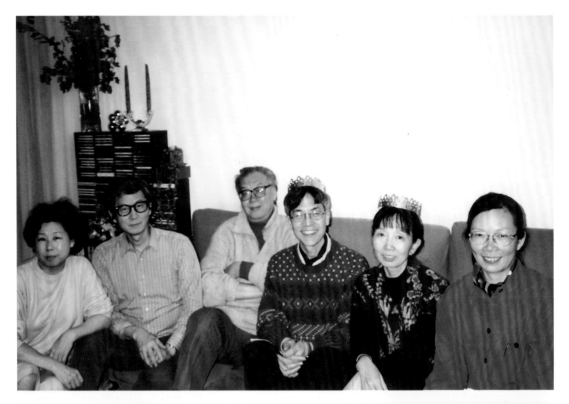

上圖：陳幸婉與巴黎友人相聚，左一、二為陳英德夫婦，右一為陳幸婉。
下圖：陳幸婉與藝術家好友們出遊，右起：李錦繡、李秦元、陳幸婉、黃步青、陳來興。

語：「這是她在多元複雜的材料創作關係之旁，一種歸真返樸的畫作，捕捉她性靈閃爍的一刻，在爆發性的潑辣墨色中立精神，是從修練中的得道，有如禪畫的準確一擊。這全白與全黑對照強烈的水墨，與她那綜合性浮雕式繪畫的紅黑白，雖同樣令人感到騷動不安，但傳達了一種單純、強烈和原始行為的動能，⋯⋯」。

生活與創作不分・心和大地連成一片

更早之前，與陳幸婉相熟的藝術家秦松也以「抽象的非抽象表現」來形容陳幸婉的繪畫，意指她「在形象上具有抽象性，實質上是對生命對生物時空的關心，走出純粹抽象繪畫的語言極限。」明白道出，陳幸婉的抽象繪畫非止於形式上的探討，在內容上更具有深刻豐富的人文情懷。

亦如藝術家程延平的觀察：「雖然現代主義開拓的形式和手法，她任意挪用，但在創作上則另有所圖⋯⋯」他認為，有別於現代主義「形式即內容」的走向，陳幸婉不全然服膺於此，而更注重內容性。她的創作總是跟隨直觀與隨機，遊走於現實與內心世界之間，作品彰顯的是藝術家的人格與品味，在精神上毋寧更傾向於中國文人畫家的寫「胸中丘壑」。

而在〈陳幸婉與抒情抽象〉一文中，藝術學者陳貺怡透過爬梳抽象繪畫的源流，對陳幸婉作品脈絡的考察，以及創作技法與內容的分析，提出了將陳幸婉作品歸為「抒情抽象」是否合適的質問。透過她的文章，除了進一步思考風格分類是否能概

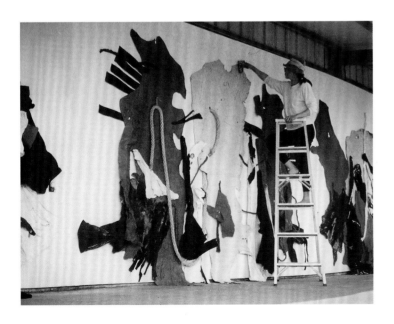

陳幸婉在臺中大里工作室創作〈大地之歌 No.2〉。

括藝術家複雜多變的創作歷程，也有助觀者從更宏觀的角度，去看待形式風格背後的思想特徵，以及藝術家在歷史座標中的位置。

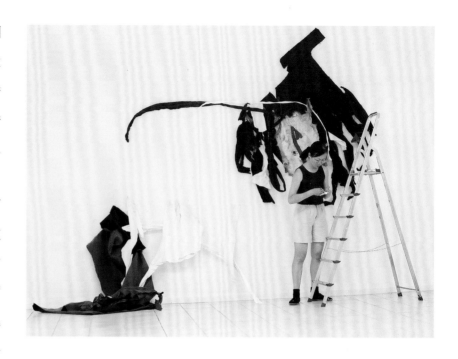

然而無論冠以何種風格派別，傾向何種地域精神，可以確知的是，陳幸婉的作品其實涵融了多元的文化色彩，她以個人的感知為出發點，記錄對生命、自然的體會，也充分反映著她所處立的時代之精神。她的藝術企圖，或許也可以簡單歸納為，她始終在尋找一種更具包容性與可能性的形式，以盛裝內心豐沛的情感、美學觀與哲學觀。而當形式不能達成此任務時，就會有所突破與轉變。在生活與旅行中，透過不斷的發現、嘗試與融合，逐步建立個人獨特的藝術風格。如同與她相知甚深的好友李秦元，以書信的口吻娓娓訴說：

> 妳的生活和創作緊緊相連，走出全新的一頁，充滿了快樂和驚喜，每次見面，看妳往高峰直上，又能輕易登頂。就像梵谷在阿耳看到了大地和陽光，克利在北非找到了自我和抽象的結合，妳從埃及回來時，在沙漠的動物屍骨中看見了生命和死亡，腐敗後的白骨留下的是生命的精髓，妳的眼光敏銳，心和大地連成一片，興奮之情也從一張張照片中傳達給我們這幫朋友。在材料上加入了牛、羊皮和浸染過的衣服，大幅的作品，令人震撼，飽漲的力量穿透而出。妳的視野，飛越了我們居住的小島，也超越了歐美文化的束縛，看到的是人類和大地的共生，也看透了人類的自私、愚蠢、不智。不停的戰爭殺戮，卻罕能從中得到教訓。

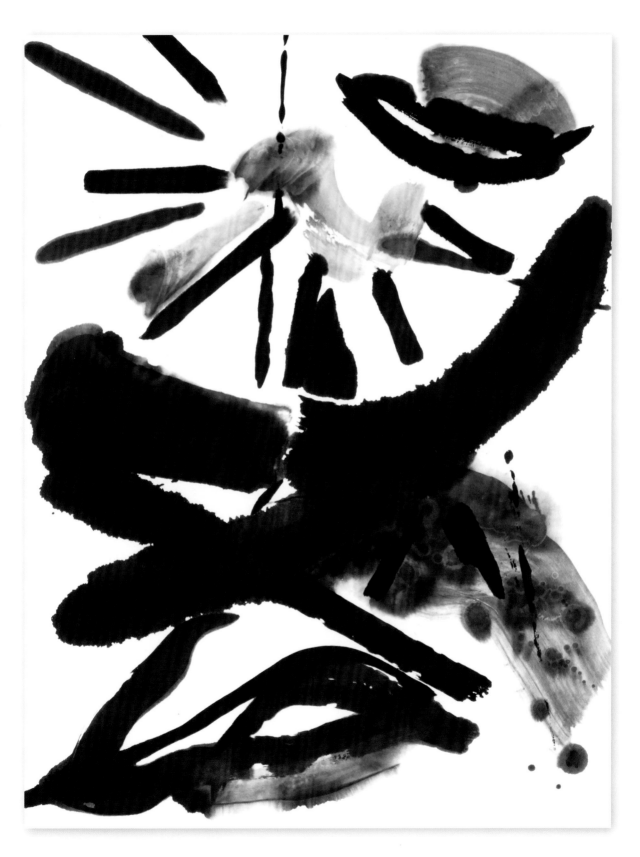

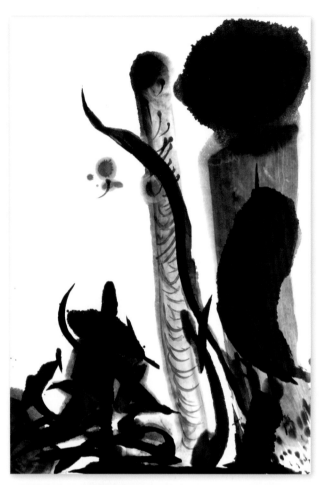

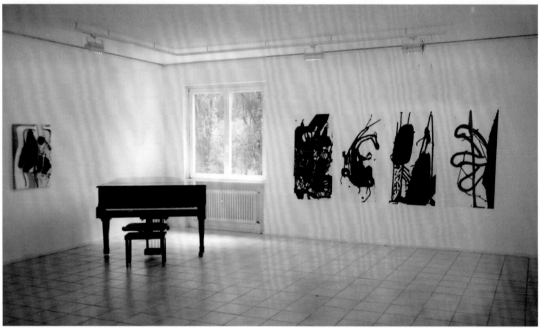

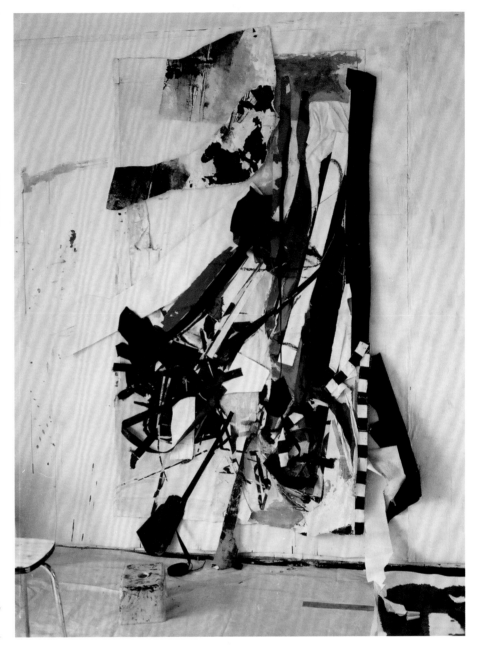

約攝於2001年，陳幸婉巴
黎住所未完成作品。

因著陳幸婉敏銳細膩的藝術觸角和跌宕起伏的生命歷程，她的作品
得以向內且向外無限地開展。並且不斷突破有形與無形的框架，從平面
到立體，又從立體回歸平面──這些轉變總呼應著她每一創作階段所面
臨的外在環境與內在需求。形式上的自由轉換，展現她作為一個創作者
日益確立的主體性，既能得心應手地使用材料，同時也賦予材料高度的

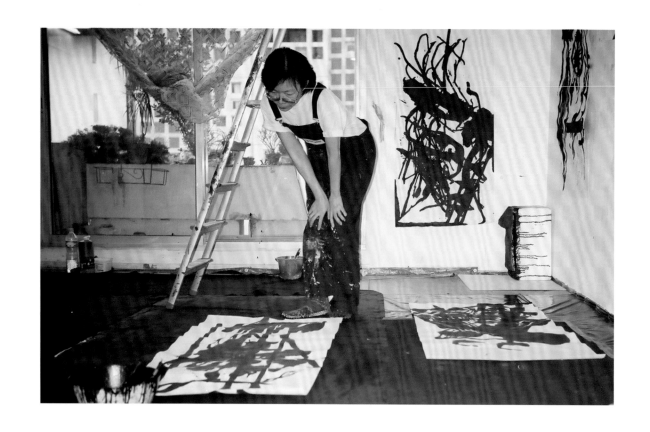

自主性，使其自身猶如被灌注了生命，開展出精神性的面貌。

　　無論材質為何、形式技法如何演變，作品最終展現的面貌才是故事的本體。在陳幸婉的作品中，我們時而看見生命的昂揚勃發，時而照見死亡的真實無偽，或者兩者同時並存，傳達無盡意念。她所傾注於藝術的生命熱情，就如同流貫於作品之中的墨水，在紙上奔湧、在布匹間濡染，留下生生不息的印記，而那些令布幅、皺褶曲折張馳，開闔相續的動能，也是驅使她不斷向外延伸步履行跡，和無止境往內探去的精神追尋，這樣的追尋不因生命的終止而停歇，而仍能透過作品繼續感染傳遞，一如每一次旅行所帶來的震撼、沉澱和心領神會。

　　陳幸婉是內蘊豐厚、富有人文襟懷的藝術家，也是熱情真誠、優游於天地間的旅人，在她執著於探尋真理與本質的同時，無形中也將自身的生命之旅打造為一趟實現「個體化」的藝術歷程。可惜她在五十四歲的英年，驟然於旅居地巴黎離世，如同流星殞落，興起無限惋惜喟嘆。細數她三十年創作生涯所累積的作品，豐富多元且跌宕起伏，是她真正活過的見證，也是臺灣現代藝術星空裡不容忽視的光亮。

陳幸婉生平年表

1951	· 一歲。出生於臺灣臺中市，父親為雕塑家陳夏雨，母親為施桂雲。家中共五位手足，排行第三，上有大姊陳幸珠、二姊陳幸如；下有弟弟陳琪璜、妹妹陳琪珩。
1955	· 五歲。父親為了讓她與二姊安靜不吵鬧，鼓勵姊妹倆用蠟筆描摹工作室牆上的爪哇木雕面具。父親專注於創作、不到天黑不休息的身影，深植女兒心中。
1957	· 七歲。就讀臺中師專附小。
1963	· 十三歲。就讀臺中市立第三中學（今臺中市立忠明中學）。
1966	· 十六歲。就讀省立臺中女中（今市立臺中女中）。
1969	· 十九歲。考入國立藝專美術科（今國立臺灣藝術大學美術系）西畫組。
1972	· 二十二歲。自國立藝專畢業，任教於臺北縣三芝國中。
1973	· 二十三歲。轉至臺中市西苑國中任教，此時決心投入現代畫創作，並以抽象畫為職志。
1975	· 二十五歲。與中部青年畫家陳世興、陳錦州等人組成「夏畫會」，並曾於臺灣省立博物館及臺中圖書館舉行聯展。從現存最早的一批布上油彩作品，可以看出她創作初期以油漆為顏料作畫。
1976	· 二十六歲。與藝專同學程延平結婚，定居臺中縣清水鎮，並轉至梧棲國中任教。
1979	· 二十九歲。辭去教職，以教兒童畫維生，投入更多時間於創作。
1981	· 三十一歲。入李仲生門下學習，受其觀念啟發，做大量的「現代素描」——單色線塗練習，也將此自動性技法運用在複合媒材繪畫中；嘗試以雕塑常用的石膏入畫，增加畫面的肌理與量感。
1982-1983	· 三十二到三十三歲。除了壓克力、石膏，也大量使用拼貼技法，將木條、鐵絲、紗網、紙張、布料等媒材帶進畫面中，產生隨機性的效果。而石膏在畫布上也有流動、凝固、碎裂等多樣的表現，作品如〈8206〉、〈8229〉、〈8309〉、〈作品8315〉等。
1984	· 三十四歲。於臺北一畫廊舉辦首次個展。 · 應邀參加臺北春之藝廊「異度空間」聯展，首次嘗試空間裝置創作。 · 〈作品8411〉參加臺北市立美術館首屆「中華民國現代繪畫新展望」展獲得競賽獎。
1985-1986	· 三十五到三十六歲。首次至法國遊學，停留巴黎期間，大量閱看展覽、電影和古蹟，轉化成為創作養分。 · 對博物館所收藏的埃及古文明、亞述文明、中國先秦文物，乃至當時新興的歐洲「新表現主義」作品皆有深刻印象。
1987-1989	· 三十七到三十九歲。此時期作品趨向大畫幅，延續拼貼手法，對物質媒材的掌握更加純熟、厚重，作品如〈歲月〉、〈心影〉、〈美麗與哀愁〉、〈巴黎之戀〉、〈剎那一永恆〉、〈四個三角形〉等。 · 由於對布料、紙張等軟性材質的運用，發展出系列以「褶」、「痕」為主題的作品，如〈褶之一〉、〈褶之二〉、〈褶與痕〉、〈痕之二〉、〈事物的狀態〉等。 · 與程延平分居。
1988	· 三十八歲。於臺灣省立美術館（今國立臺灣美術館）參加「媒體‧環境‧裝置」聯展。 · 參加臺北市立美術館舉辦「1988中華民國現代美術新展望」聯展、「時代與創新——現代美術展」。
1989	· 三十九歲。獲李仲生基金會現代繪畫創作獎。 · 於臺北龍門畫廊、臺中當代畫廊舉辦個展。 · 於日本原美術館參加「臺北訊息展」
1990	· 四十歲。參與瑞士瑪莉安基金會舉辦的「交換藝術家工作室計畫」，赴瑞士巴塞爾藝術家工作室駐居半年。 · 結識同一交換計畫之埃及藝術家亞森‧雪瑞夫（Assem Sharaf）並與其相戀。 · 此時期開始紙上水墨的試驗。代表作品有〈他在那裡〉、〈我〉、〈鏡與圓〉、〈舞〉、〈大地之歌No.1〉、〈大地之歌No.2〉等。 · 於臺灣省立美術館舉辦個展。 · 於瑞士巴塞爾藝術家工作室參加三人展。
1991	· 四十一歲。於埃及開羅Mashrabia畫廊展出水墨作品，並參訪古埃及雕刻、繪畫藝術。 · 通過教育部甄選，赴巴黎國際藝術村創作一年，水墨作品質量豐富，以〈生命之探〉、〈生命的頌讚〉等連作為代表。 · 於臺北永漢國際藝術中心參加七人聯展。

1992	・四十二歲。於法國國際藝術村參加聯展。
1992-1993	・四十二到四十三歲。取得法國藝術家十年居留證，從此來往於巴黎、臺灣兩地。
	・為了方便遷移和運送，使用大量的布料作畫，發展出可以捲疊的作品。運用撕、剪、縫、裱貼等手法，以布為線條、顏色，創作出具有音樂性趣味的畫作，如〈黑白相間〉、〈軌道〉、〈音律〉、〈無言〉等。另有突破畫框之作如〈紅色風景〉、〈飛躍的紅〉等。
	・此時期將水墨轉化為多媒材的作品，也將布當墨來運用，〈原形 I〉是其濫觴。
1993	・四十三歲。於法國巴黎金水畫廊、臺中金磚畫廊舉辦個展。
1994	・四十四歲。嘗試將布料浸置於顏料或膠中，使其硬挺並易於塑形，之後更延伸到使用舊衣物，增加了作品的量感與生命力，作品從平面漸漸走向立體化，由牆面走向空間，如〈久遠的聲音〉、〈迸裂〉。
	・於臺南新生態藝術環境舉辦個展。
	・參加臺南新生態藝術環境舉辦的二週年慶活動「臺灣女性文化觀察」。
	・於臺灣省立美術館參加「中華民國當代水墨大展」、於瑞典于斯塔德（Ystad）及卡爾馬（Kalmar）美術館參加「臺灣資訊展」。
1995	・四十五歲。通過文建基金會甄選，赴美國舊金山海得蘭藝術中心創作五個月。
	・旅行埃及途中被動物皮毛自然、原始的能量所觸動，之後陸續使用皮革為素材，發展出系列以「大地之歌」與「原形」命名的作品。
	・於美國舊金山駐村創作期間，接觸到二戰期間日軍在中國從事細菌戰及南京大屠殺等史料檔案，創作「戰爭與和平」系列作品，揭露戰爭的暴力本質及其留下的創傷，帶有濃厚的悼亡意味。
	・於美國史丹佛大學及海得蘭藝術中心參加聯展、於澳洲雪梨當代美術館參加「中華民國當代藝術」聯展、於臺北龍門畫廊參加「美妙的抽象藝術」聯展。
1996	・四十六歲。與程延平結束婚姻關係。
	・再度赴埃及，旅行至西部綠洲，途中為隨處可見荒漠裡風化的動物殘骸所震懾，拍攝了大量照片，系列攝影作品題名為「接近真實」。複合媒材作品有〈十字架上（原形之九）〉、〈無調性變奏〉、〈八根木頭作的架子〉、〈林無靜樹〉、〈永恆的棲息〉等。
	・於法國巴黎華僑文教中心參加「當代藝術中之自體成型」聯展。
1997	・四十七歲。3月，於臺北市立美術館舉辦個展「從原形的探求到大地之歌」。
	・於法國巴黎臺北文化中心參加「臺北‧巴黎」聯展。
1998	・四十八歲。旅行途中，結識德國音樂家Wilhelm Stieg，受其推薦聆聽波蘭作曲家葛瑞斯基的第三號交響曲，深受感動，並延續此前對戰爭、死亡的探討，納粹迫害猶太人、二二八事件等歷史議題皆成為創作主題。
	・應邀於德國盧北克GEDOK藝術工作坊創作半年。
	・於臺北市立美術館參加「意象與美學——臺灣女性藝術展」、「二二八美展：凝視與形塑」聯展。
	・於德國盧北克聖派翠教堂、斯圖加特國立美術館（Staatsgalerie Stuttgart）參加「展望2000」、於德國波昂女性博物館（Bonn Women's Museum）「半邊天」聯展。
1999	・四十九歲。面對父親陳夏雨健康惡化、感情聆逝、九二一大地震，以及對生命的體悟，種種內外衝擊，反映在作品〈傷〉、〈孕藏〉、〈無題〉、〈分崩離析〉等作。
	・於德國盧北克GEDOK藝術工作坊舉辦個展。
	・於德國法蘭克福Gierig Kunstprojekte畫廊參加「中國當代藝術」聯展。
	・參加山藝術文教基金會舉行的「複數元的視野——臺灣當代美術1988-1999」聯展。
2000	・五十歲。1月，父親陳夏雨過世。
	・4月與9月，分別走訪德國與波蘭二次大戰時期之達豪（Dachau）、奧舒維茲（Auschwitz）等多處集中營，〈夢、希望、死亡〉、〈2000三拼〉等水墨作品皆是身歷其境之後所作。
	・於臺北漢雅軒畫廊舉辦個展、於臺中清水科元藝術中心舉辦「悠遊之境」個展。
	・於比利時列日現代與當代美術館參加「大陸板塊遷移」聯展。
2001	・五十一歲。於臺中清水科元藝術中心舉辦「雕刻時光」個展。
	・於高雄市立美術館參加「女性心靈再現」聯展。
2001-2002	・五十一到五十二歲。罹患眼疾虹彩炎，仍持續創作，並積極投入法輪功的修煉。
	・巫思從繁複走向簡約，複合媒材作品量減少，水墨作品也由過去強烈且絕對的黑白分明、揮灑滴流，轉趨悠緩筆觸與濃淡層次的墨色變化。

2002	・五十二歲。於臺中清水科元藝術中心與鐵雕藝術家蔡志賢舉辦「鐵墨」聯展。
2003	・五十三歲。醞釀新的創作能量,作品減少,萌生返臺定居的想法。
	・於臺中清水科元藝術中心舉辦「清淨歡喜」個展。
2004	・五十四歲。3月14日,因乳癌病逝於巴黎。
	・作品於法國巴黎歐德耶藝術空間(Estace Auteuil)「比較沙龍」聯展展出。
2005	・大未來畫廊舉辦「4+1=6」聯展。
2005-2015	・臺中清水科元藝術中心舉辦「陳幸婉紀念展」。
2016-2023	・臺中清水科元藝術中心舉辦「陳夏雨・陳幸婉紀念展」。
2023	・《家庭美術館——美術家傳記叢書——原形・開闔・陳幸婉》出版。

參考資料

- 陳幸婉,〈陳幸婉談父親對她的教育和影響〉(訪談初稿,年代未詳)。
- 〈新展望、多媒體作品占鱉頭——現代畫、莊普、陳幸婉分別獲大獎〉,刊名、年代未詳。
- 郭沖石,〈陳幸婉:不易解的人和畫〉,《藝術家》第92期(1983.1),頁185-187。
- 李仲生,〈陳幸婉個人畫展簡介〉,《陳幸婉的繪畫》,1984。
- 程延平,〈畫是生命的集錦——試說幸婉的作品〉,《陳幸婉的繪畫》,1984。
- 洪淑華〈流動的繪畫心影錄——陳幸婉和石膏畫布的遊戲〉,《聯合月刊》第30期(1984.1),頁117-119。
- 〈陳幸婉創另一面貌〉,《新生報》(1984.1)。
- 蔡宏明,〈真實肌理的呈現——陳幸婉新美學的起點〉,《雄獅美術》第155期(1984.1),頁116-117。
- 陳幸婉,〈陳幸婉工作感言〉,1987。
- 陳幸婉,〈陳幸婉簡歷〉,1990。
- 程延平,〈有關陳幸婉創作的看法〉,《陳幸婉》,臺中,1990。
- 秦松,〈抽象的非抽象表現——為陳幸婉畫展寫〉,《雄獅美術》第237期(1990.11),頁110-112。
- 陳幸婉,〈陳幸婉創作自述〉,1992-2000。
- Pierre Matin著,王玉齡譯,〈陳幸婉的作品:孕育中的創作〉,《陳幸婉1992-1993》,臺中,1993。
- 蕭瓊瑞編,《李仲生文集》,臺北:臺北市立美術館,1994。
- 陳幸婉,〈沉澱後的再出發——瑞士巴塞爾瑪莉安基金會、巴黎國際藝術村、美國海得蘭藝術中心〉,《炎黃藝術》第76期(1996),頁57-59。
- 陳英德,〈材料組構中的精神性——看陳幸婉近作〉,《陳幸婉》,臺中,1997。
- 薛保瑕,〈臺灣當代女性抽象畫之創造性與關鍵性的研究〉,《現代美術》第78期(1998.6),臺北:臺北市立美術館,頁12-31。
- 石瑞仁,〈死亡之舞、生命之歌——解讀陳幸婉的近作〉,臺北:漢雅軒,2000。
- 趙慶華,〈在生命的階梯上,烙印創作的軌跡——陳幸婉的藝術生涯〉,《New Idea Monthly》第143期(2000),頁54-57。
- 胡永芬,〈在消解與重建之間釋放能量——談陳幸婉的創作〉,《藝術家》第302期(2000.7),頁503-505。
- 江敏甄,〈創作中的悠遊者——陳幸婉訪談錄〉,《今藝術》第140期(2004.5),頁168-174。
- 王偉光,《陳夏雨的祕密雕塑花園》,臺北:藝術家出版社,2005。
- 江敏甄編,《象王行處落花紅——陳幸婉紀念集》,私人出版,2005。
- 陳貺怡,〈陳幸婉與抒情抽象〉,《現代美術》第121期(2005.6),頁52-61。
- 江敏甄整理,〈太陽下的陰影線——追憶熟悉的畫家朋友陳幸婉〉,《今藝術》第153期(2005.6),頁128-131。
- 江敏甄,〈林無靜樹,川無停流——從複合媒材作品看陳幸婉的創作軌跡〉,《陳幸婉——1980-2001複合媒材》,臺中:科元藝術中心,2006.3,頁5-7。
- 黃海鳴,〈哀傷的大地、居所、身體——閱讀2005年陳幸婉紀念展〉,《陳幸婉紀念展》,臺北:臺北市立美術館,2007,頁6-8。
- 程延平,〈象王行處落花紅〉,《陳幸婉紀念展》,臺北:臺北市立美術館,2007。
- 江敏甄,〈開闔之間——陳幸婉的原型探求〉,《開闔之間——陳幸婉的原型探求》,臺中:靜宜大學藝術中心,2008.5,頁6-9。
- 江敏甄,〈陳幸婉的創作之路〉,《開闔之間——陳幸婉的原型探求》,臺中:靜宜大學藝術中心,2008.5,頁84-85。
- 江敏甄,〈夢、希望、死亡——陳幸婉作品中的本質追尋〉,《藝術學術研討會論文集》,臺中:靜宜大學藝術中心,2008.7,頁9-19。
- 王偉光,《臺灣美術全集33・陳夏雨》,臺北:藝術家出版社,2016。
- 胡惠鈞,〈以材質靈魂譜曲、用繪畫創作音樂〉,《埃及冊葉》,陳琪璜私人出版,2022.7,頁13-18。

▌感謝:本書承蒙陳幸婉家屬授權圖版,陳琪璜先生、周浩中先生、陳幸如女士、李秦元女士提供相關史料協助,
以及藝術家出版社提供圖版,特此致謝。

家庭美術館／美術家傳記叢書

原形・開闊・陳幸婉
江敏甄／著

國立台灣美術館 策劃　　藝術家 執行

發 行 人｜陳貺怡
出 版 者｜國立臺灣美術館
地　　址｜403 臺中市西區五權西路一段 2 號
電　　話｜（04）2372-3552
網　　址｜www.ntmofa.gov.tw
策　　劃｜蔡昭儀、何政廣
審查委員｜王偉光、石瑞仁、邱琳婷、李欽賢、吳超然、吳繼濤
　　　　｜林育淳、林保堯、林素幸、林欽賢、陶文岳、莊育振
　　　　｜黃冬富、蔡佩桂、蕭瓊瑞、簡子傑
執　　行｜林振莖
編輯製作｜藝術家出版社
　　　　｜臺北市金山南路（藝術家路）二段 165 號 6 樓
　　　　｜電話：（02）2388-6715・2388-6716
　　　　｜傳真：（02）2396-5708
編輯顧問｜謝里法、林柏亭
總 編 輯｜何政廣
編務總監｜王庭玫
數位後製總監｜陳奕愷
數位藝術製作｜林芸瞳、陳柏升
文圖編採｜許懷方、王　晴、蔣嘉惠
美術編輯｜吳心如、柯美麗、王孝嬡、張娟如
行銷總監｜黃淑瑛
行政經理｜陳慧蘭
企劃專員｜朱惠慈

總 經 銷｜時報文化出版企業股份有限公司
　　　　｜桃園市龜山區萬壽路二段 351 號
電　　話｜（02）2306-6842

製版印刷｜鴻展彩色印刷股份有限公司
裝　　訂｜聿成裝訂股份有限公司

初　　版｜2023 年 11 月
定　　價｜新臺幣 600 元

統一編號 GPN　1011201081
ISBN　978-986-532-892-4

國家圖書館出版品預行編目資料

原形・開闊・陳幸婉／江敏甄 著
-- 初版 -- 臺中市：國立臺灣美術館，2023.11
160面：19×26公分（家庭美術館.美術家傳記叢書）

ISBN　978-986-532-892-4　（平裝）

1.CST：陳幸婉　2.CST：藝術家　3.CST：傳記

909.933　　　　　　　　　　112014097